清·王铎墨迹选

中国书法名碑名帖原色放大本

胡紫桂　主编

湖南美术出版社

图书在版编目（CIP）数据

清·王铎墨迹选／胡紫桂主编. —— 长沙：湖南美术出版社，2015.6
（中国书法名碑名帖原色放大本）
ISBN 978-7-5356-7291-9

Ⅰ.①清… Ⅱ.①胡… Ⅲ.①汉字－法帖－中国－清代 Ⅳ.①292.26

中国版本图书馆CIP数据核字(2015)第160371号

清·王铎墨迹选
（中国书法名碑名帖原色放大本）

出版人：李小山

主　编：胡紫桂

副主编：成　琢　陈　麟

编　委：冯亚君　邹方斌　倪丽华　齐　飞

责任编辑：成　琢　邹方斌

责任校对：徐　晶

装帧设计：造书房

版式设计：彭　莹

出版发行：湖南美术出版社

（长沙市东二环一段622号）

经　销：全国新华书店

印　刷：成都市金雅迪彩色印刷有限公司

开　本：889×1194　1/8

印　张：8.5

版　次：2015年6月第1版

印　次：2016年7月第2次印刷

书　号：ISBN 978-7-5356-7291-9

定　价：40.00元

【版权所有，请勿翻印、转载】

网　址：http://www.arts-press.com/

电子邮箱：market@arts-press.com

邮购联系：028-85980670　邮编：610000

联系电话：028-84842345

如有倒装、破损、少页等印装质量问题，请与印刷厂联系斠换。

王铎（1592—1652），字觉斯、觉之，号嵩樵、石樵、十樵等，别署『烟潭渔叟』。河南孟津人，故亦有『王孟津』之称。王铎于明天启二年（1622）中进士，授翰林院庶吉士。崇祯十一年（1638）晋升詹事，随后又任礼部右侍郎兼翰林院侍读学士、经筵讲官等职。崇祯十七年（1644），顺军攻克北京，帝自缢于煤山，福王称帝南京，王铎亦任东阁大学士。次年，清军兵临南京，王铎与礼部尚书钱谦益等率文武百官出城投降。清顺治九年卒，谥『文安』。乾隆朝夺其谥号，并将其列入『贰臣』。王铎的命运归宿正如他生前的预言：『我无他望，所期后日史上，好书数行也。』

王铎书法自谓『独宗羲献』，中进士后曾与倪元璐、黄道周相约攻书。倪学苏，黄学钟，王则学王羲之。在『二王』书法的基础上，王铎又兼习李邕、颜真卿、米芾诸家之法。于米书下力尤甚，因为在他看来：『米芾书本羲献……深得《兰亭》法……』

王铎的出现为晚明『二王』书风的承传与诠释确立了新的典范。首先，他完美地解决了小字扩大所带来的诸如笔画简单、笔力怯弱等技法问题，下笔大字如小字，锋势全备，笔力强健，沉着痛快，笔画饱满，线条遒劲；其次，小字的展大势必导致审美点由细微笔法的变化转向对整体气势的把握，因此字法和章法便显得更为重要。王铎书法吸收李邕、米芾等欹侧取势的结字方法，并创造性地运用涨墨效果，其书法整体营造出了虚实对比、欹正相生的强烈视觉形式感，这种形式感也成为明清书法的时代图式。

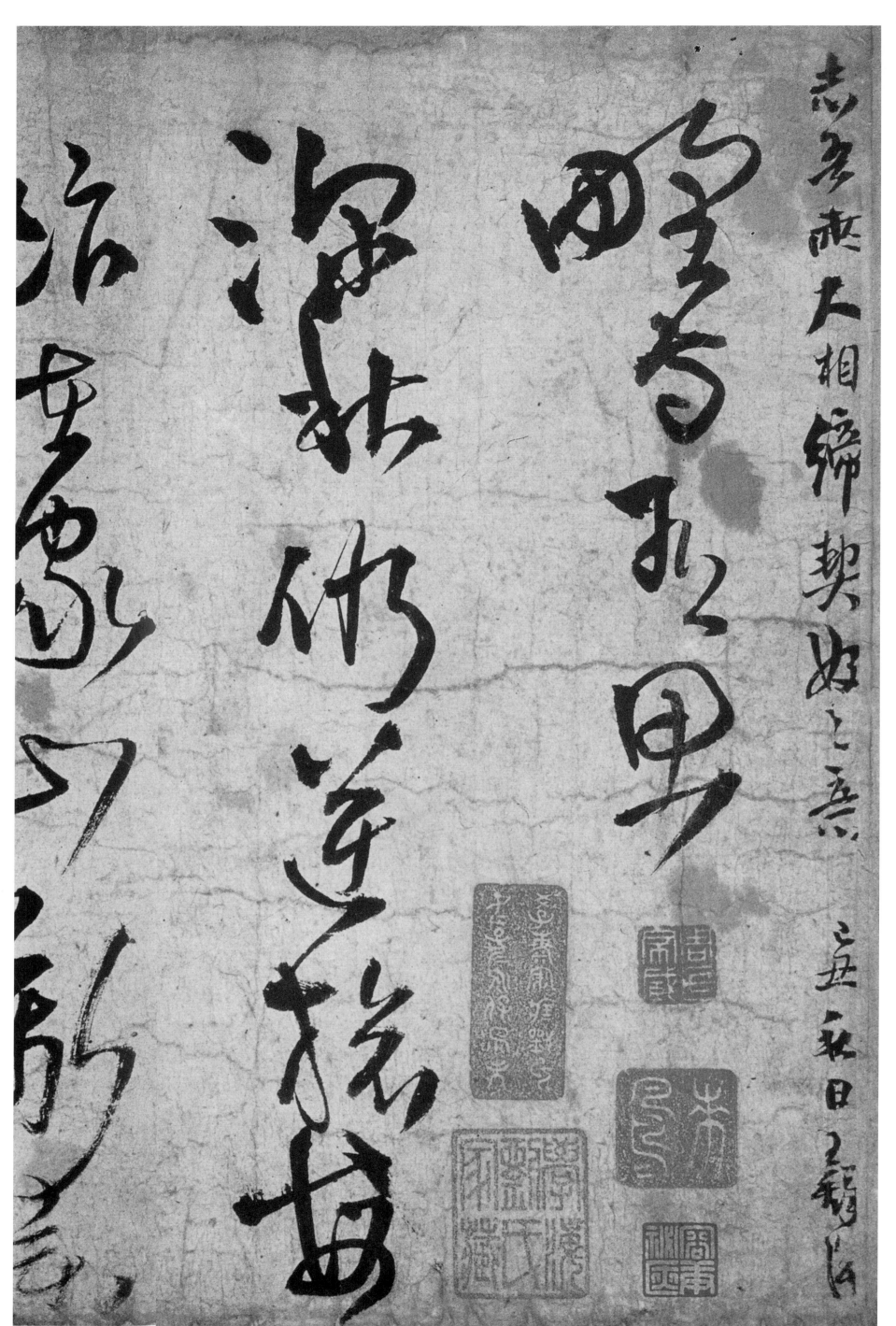

（《草书诗卷》） 志吾两人相缔契好之意。己丑秋日，王铎识。《野寺有思》深秋仍逆旅，每

志吾两人相
缔契好之意，
己丑秋日 王铎

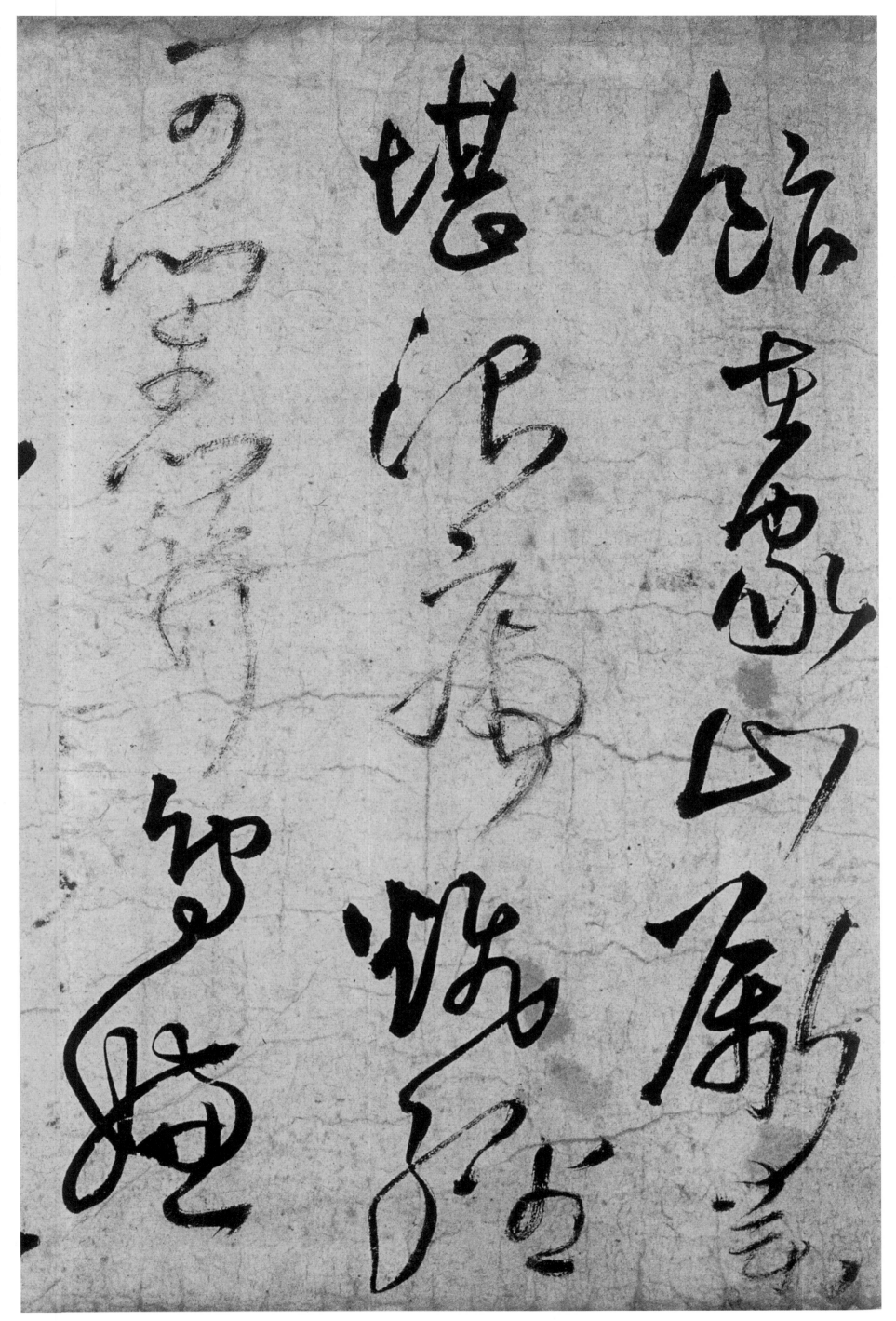

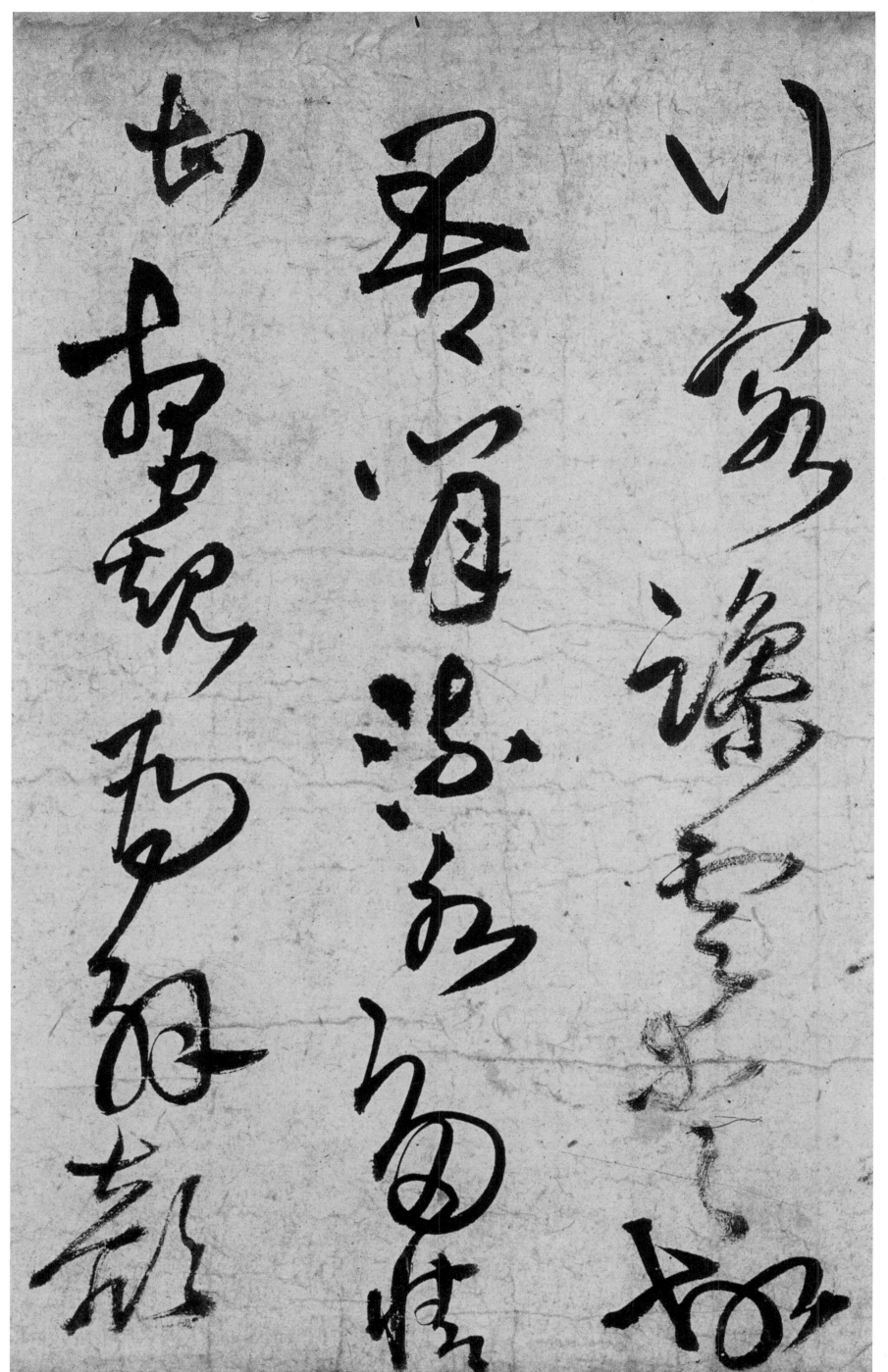

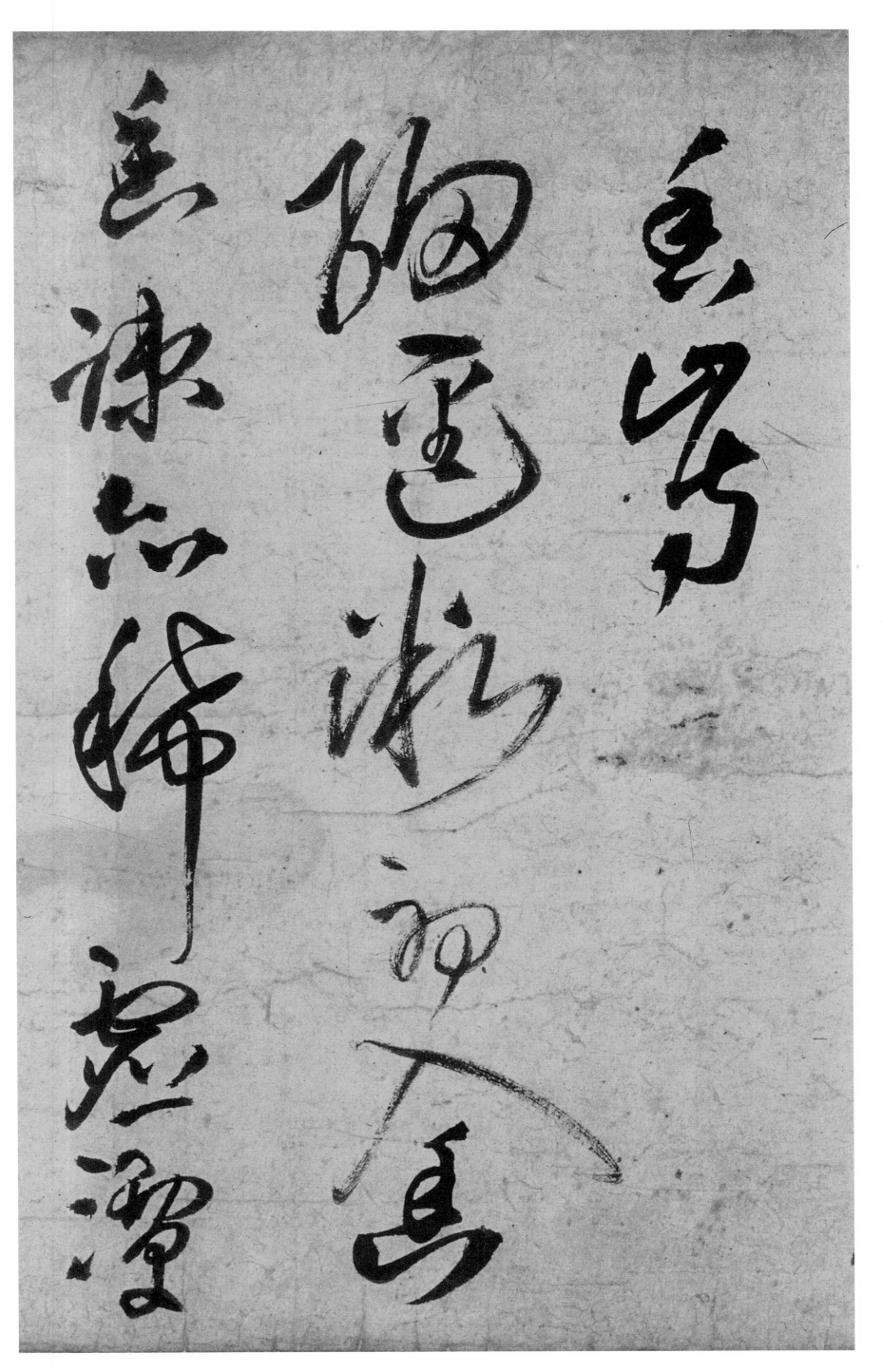

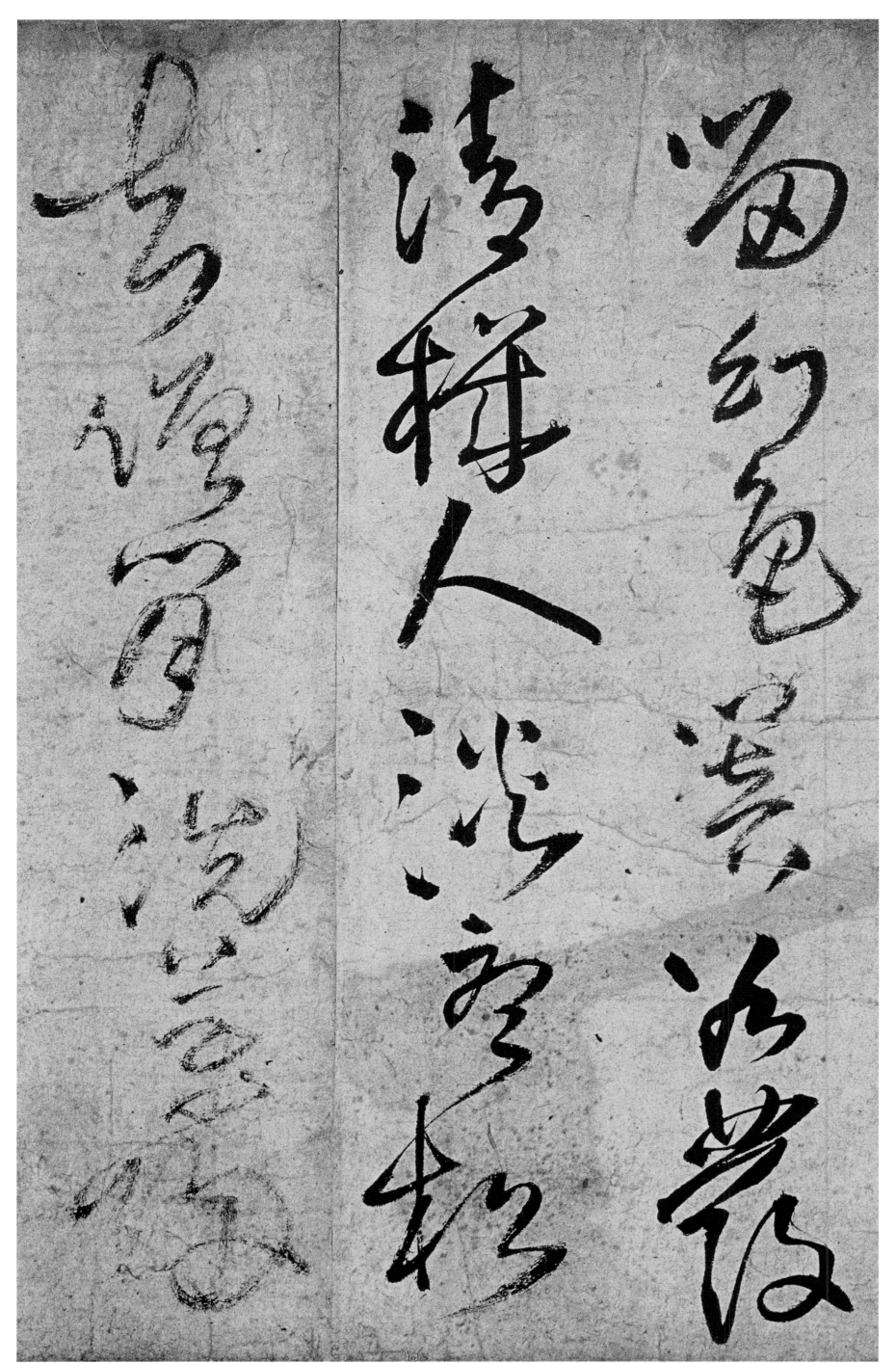

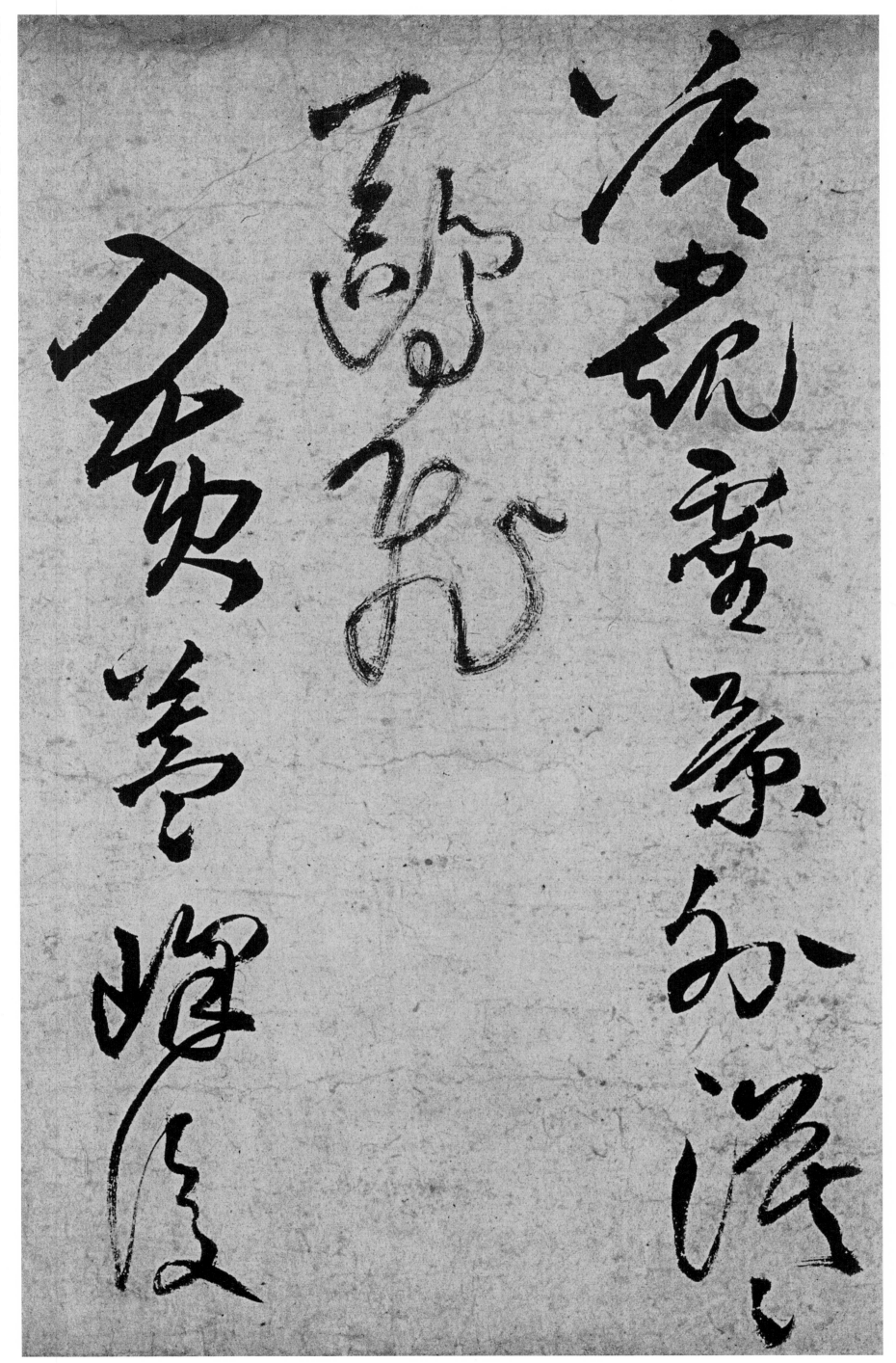

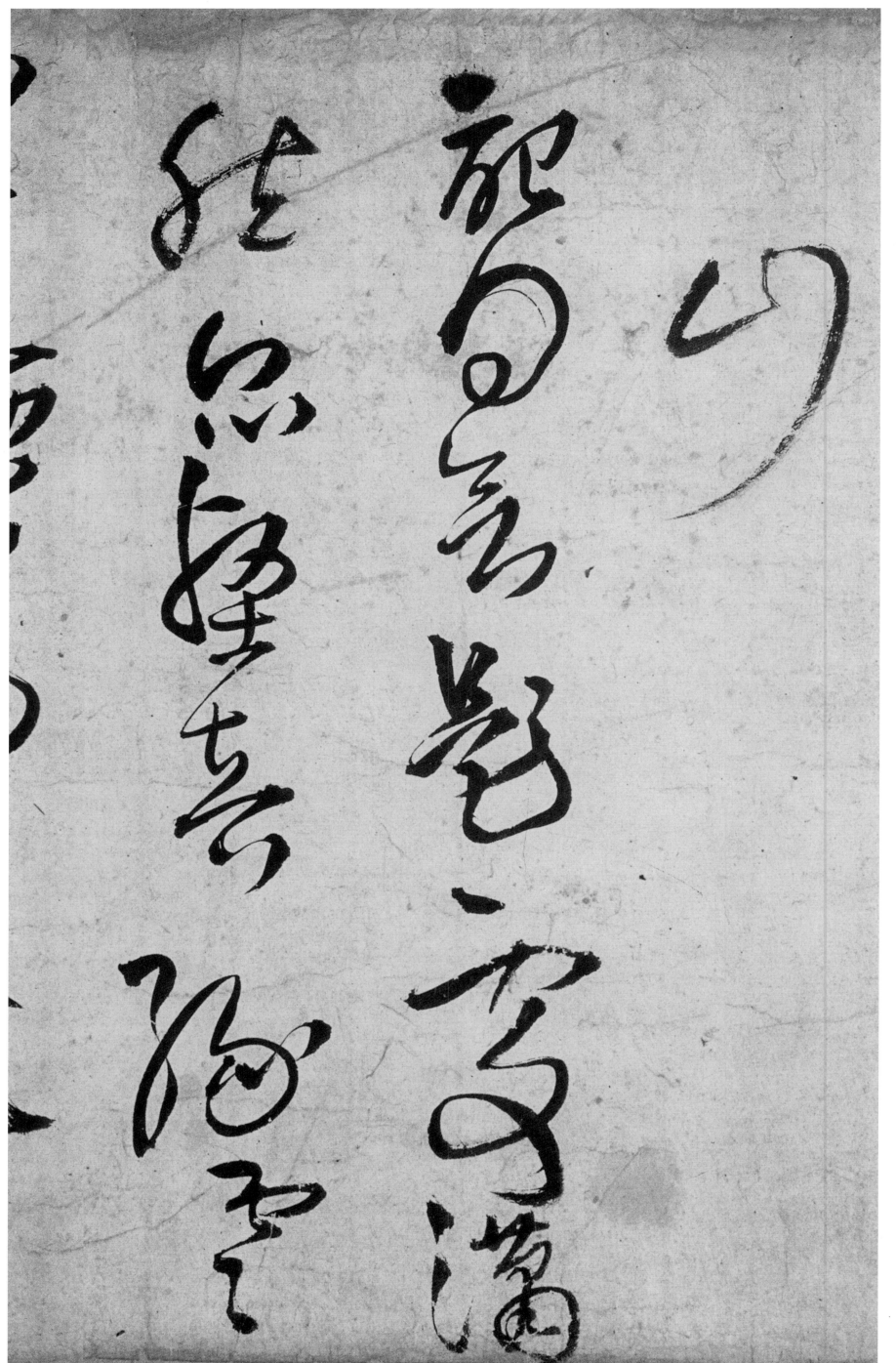

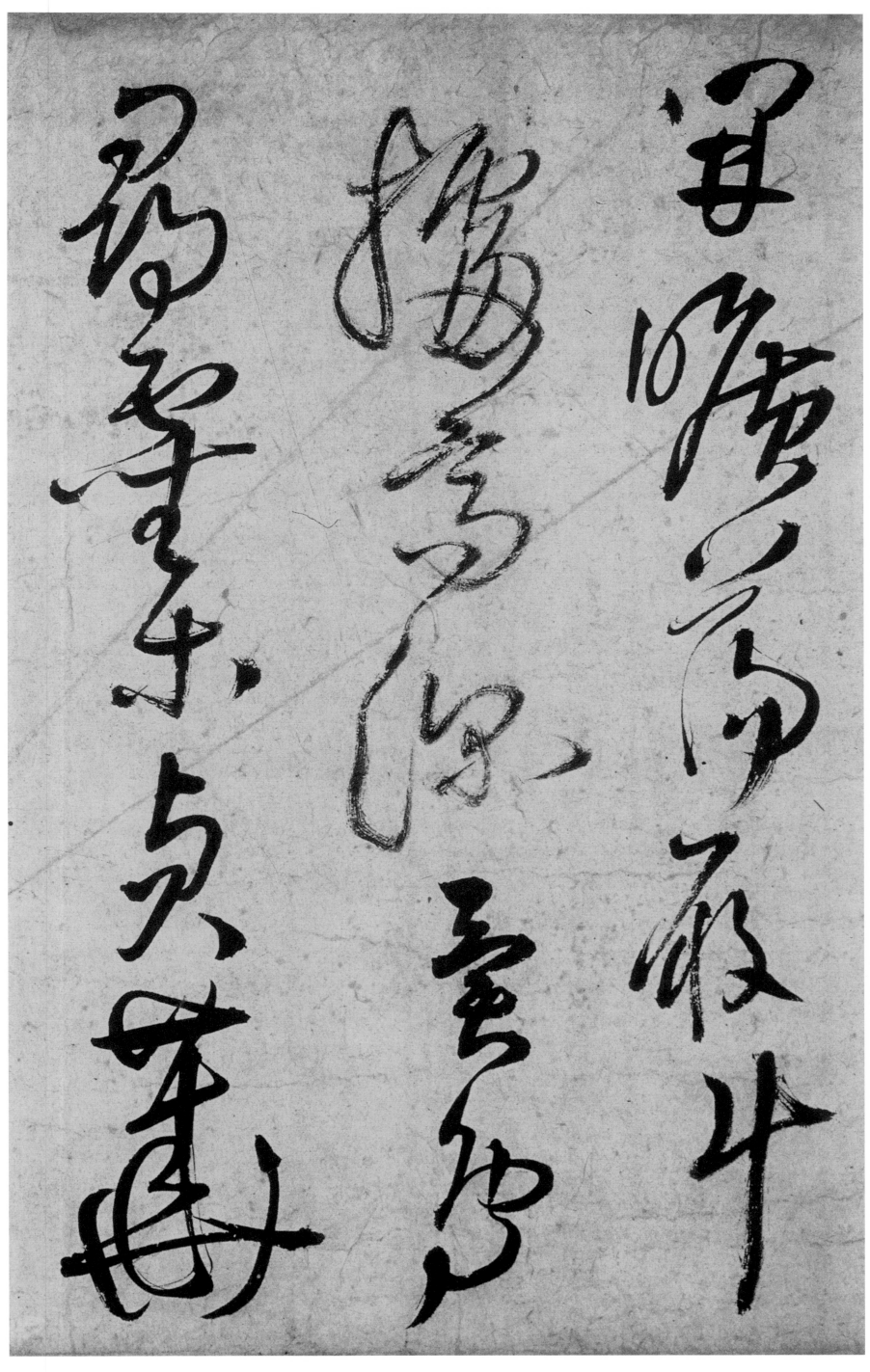

就古岑。樵青催客兴，余绿远沉沉。

10

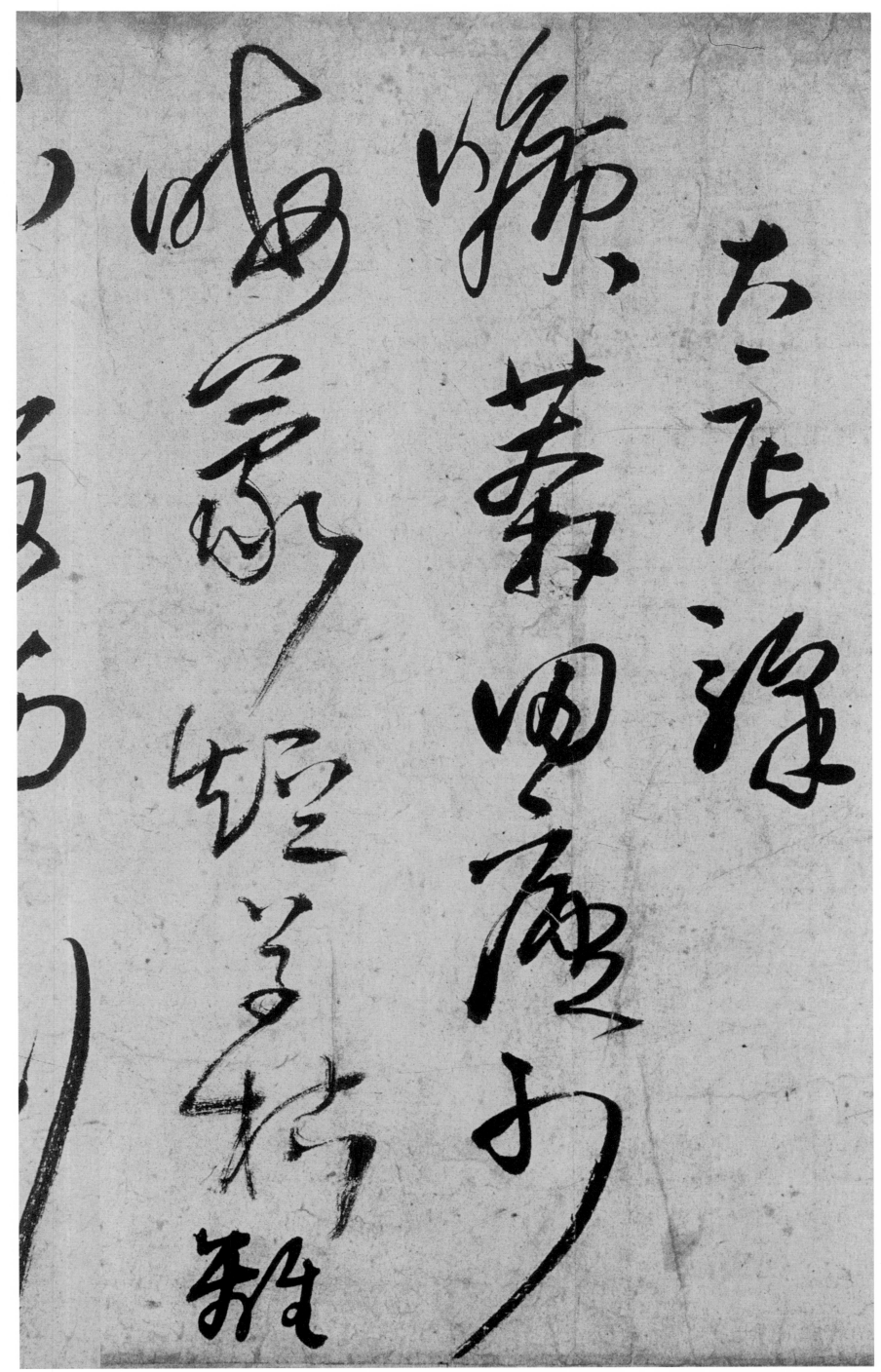

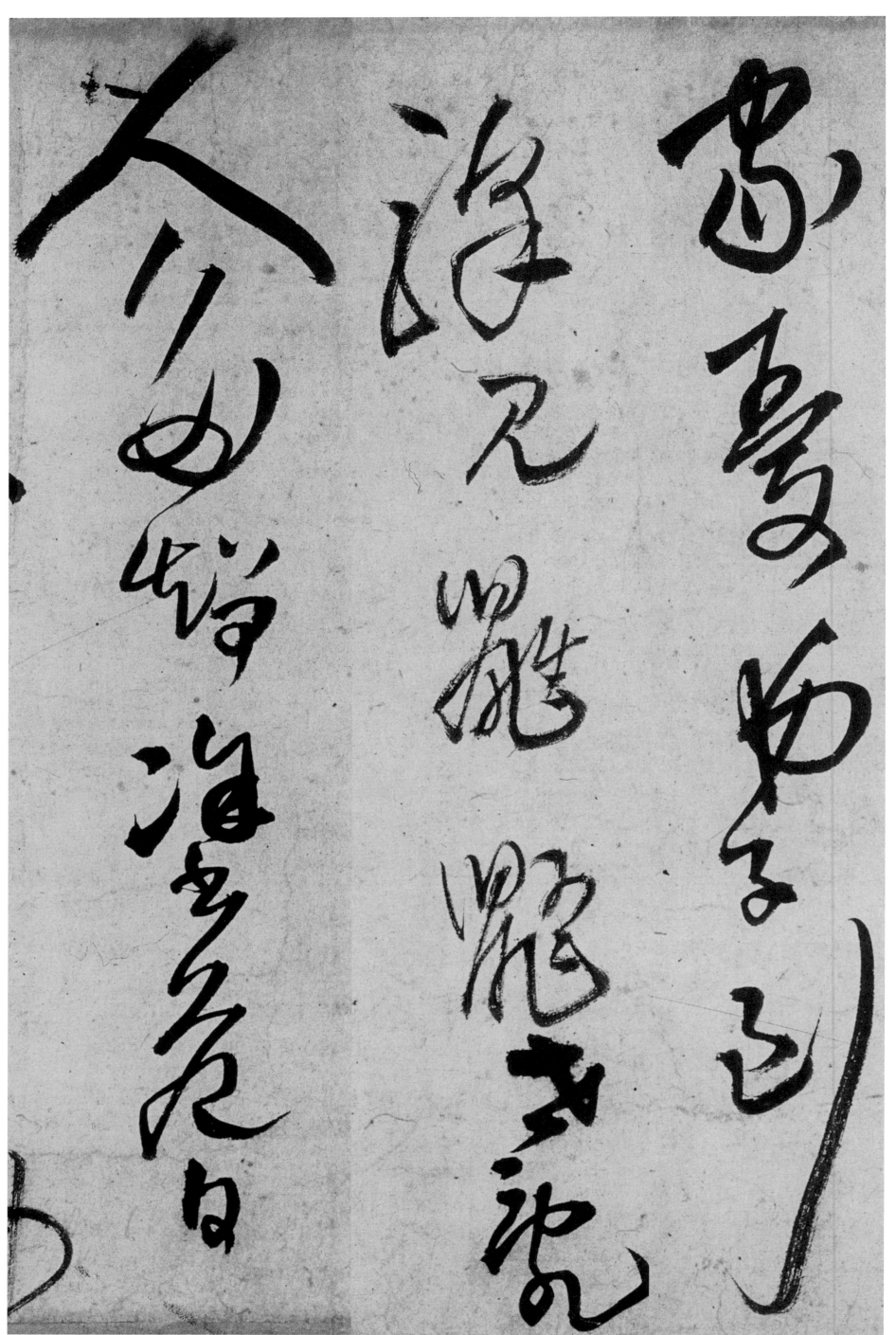

欲哺。坤维饶盗贼，屡屡冀西榆。

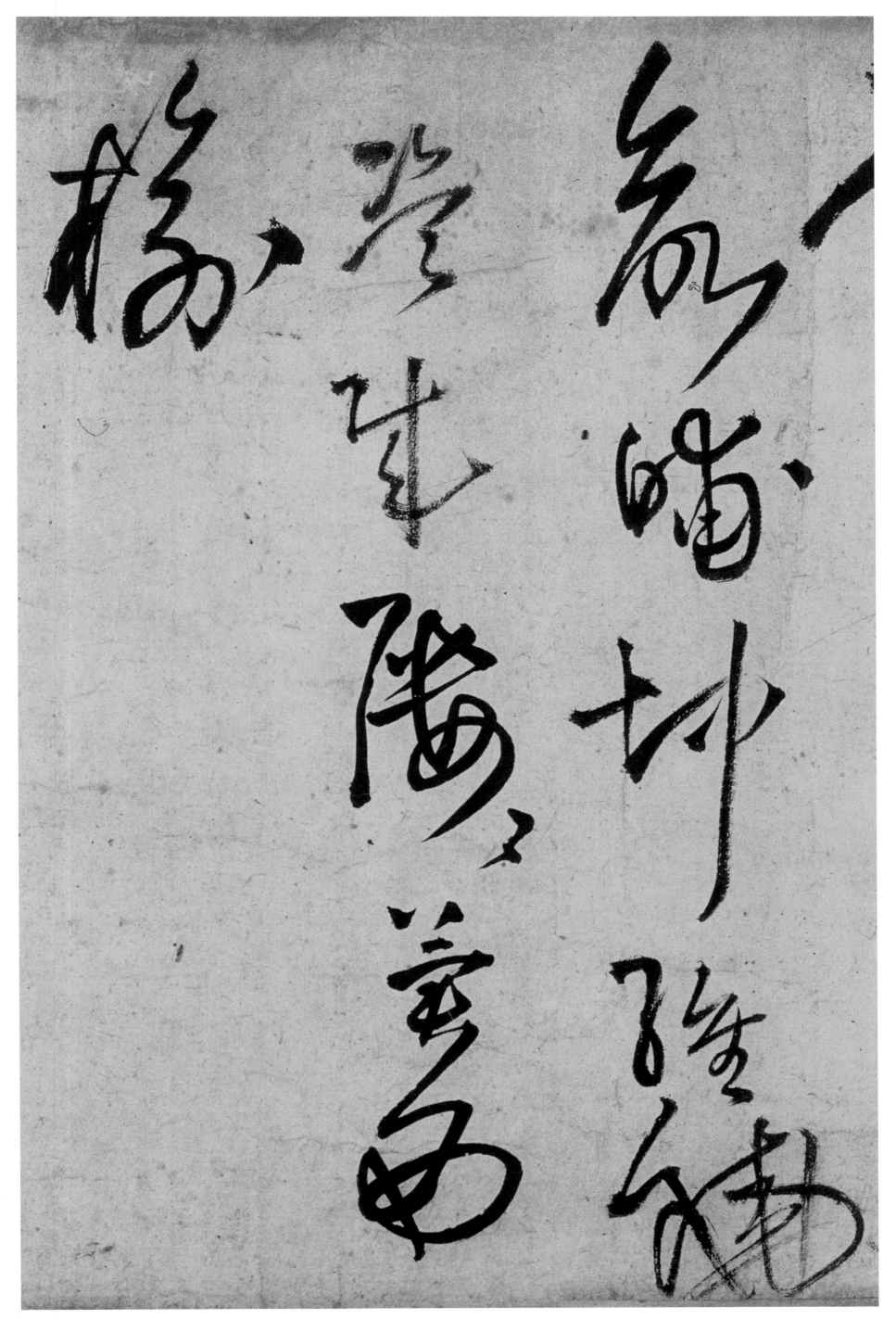

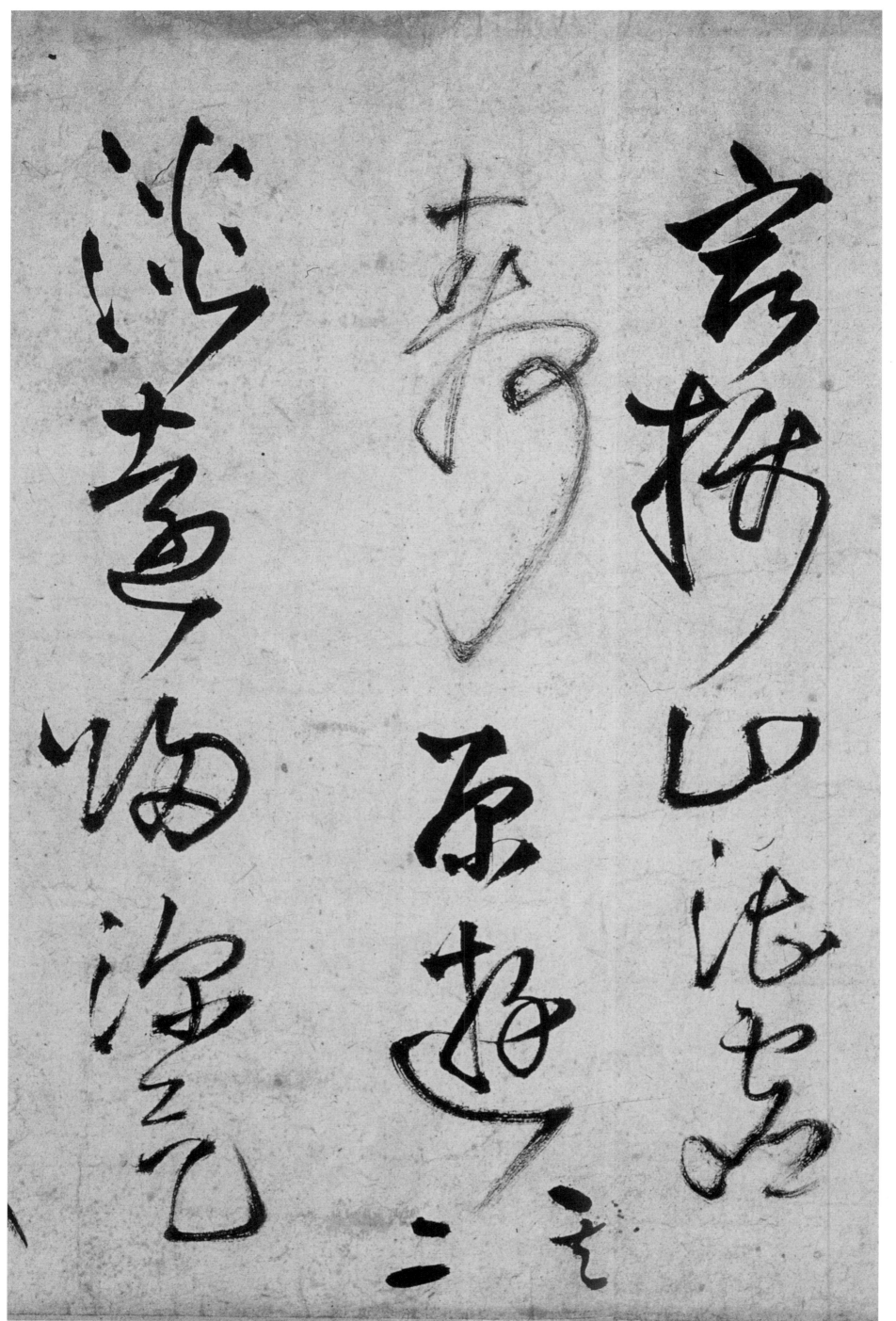

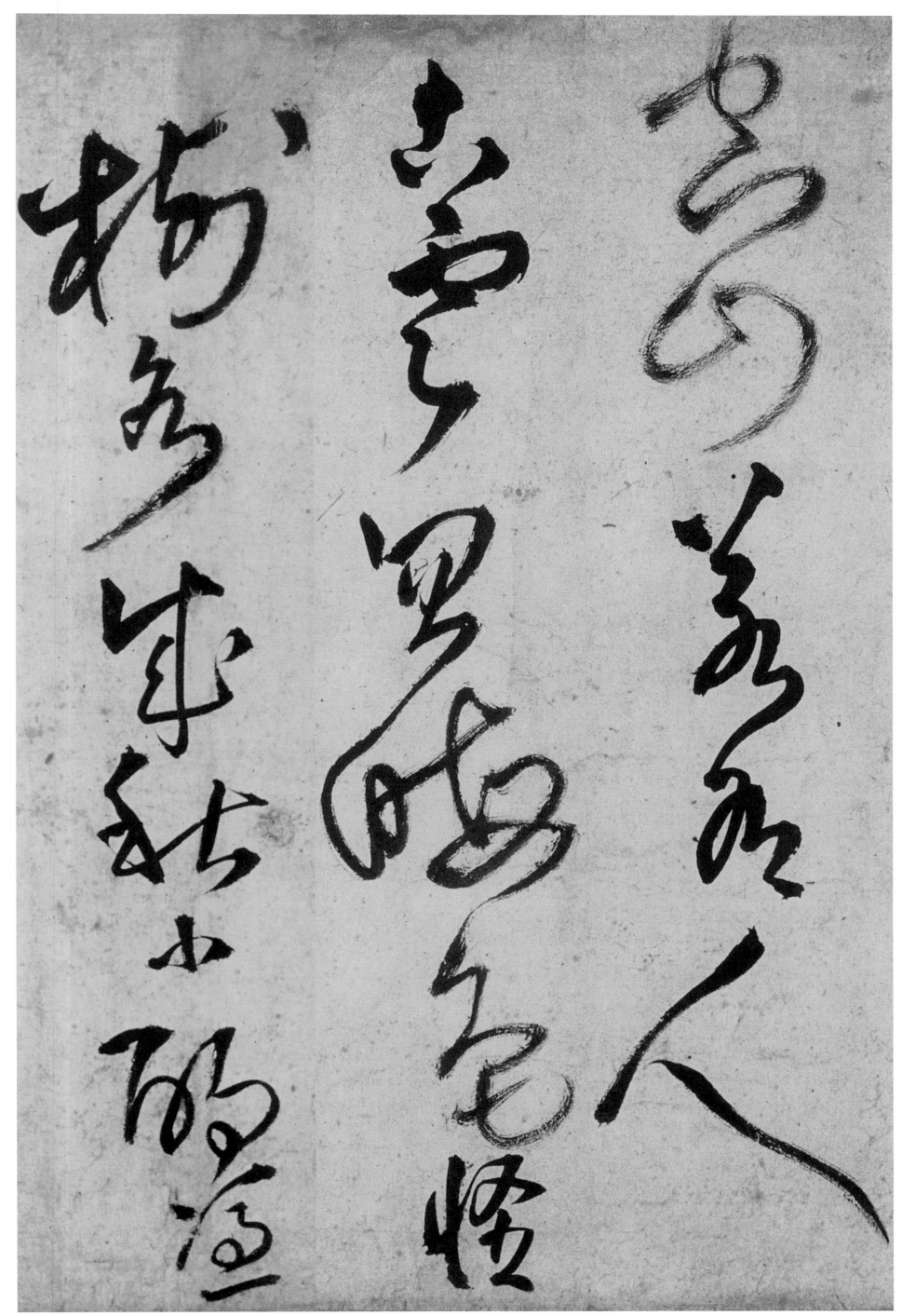

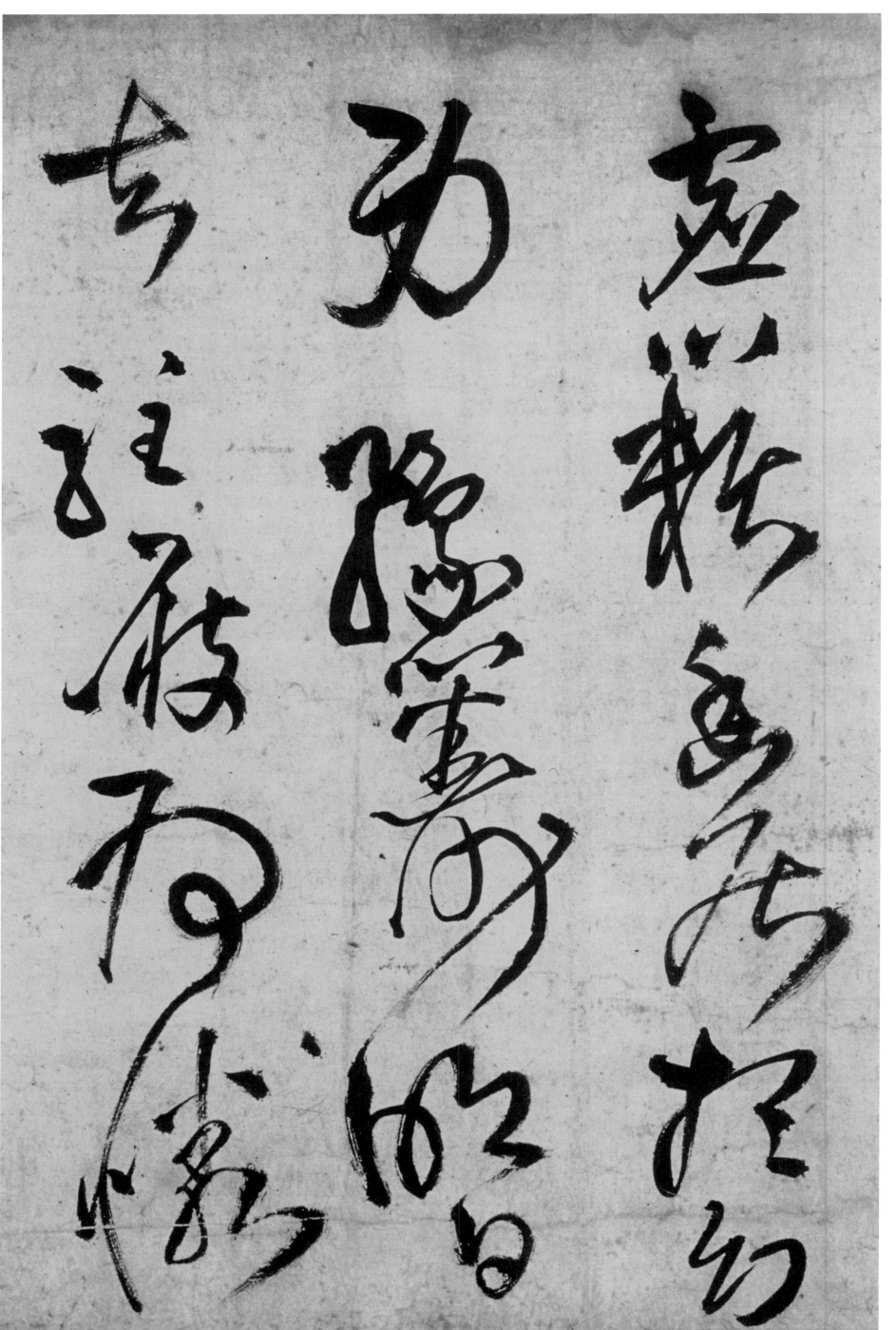

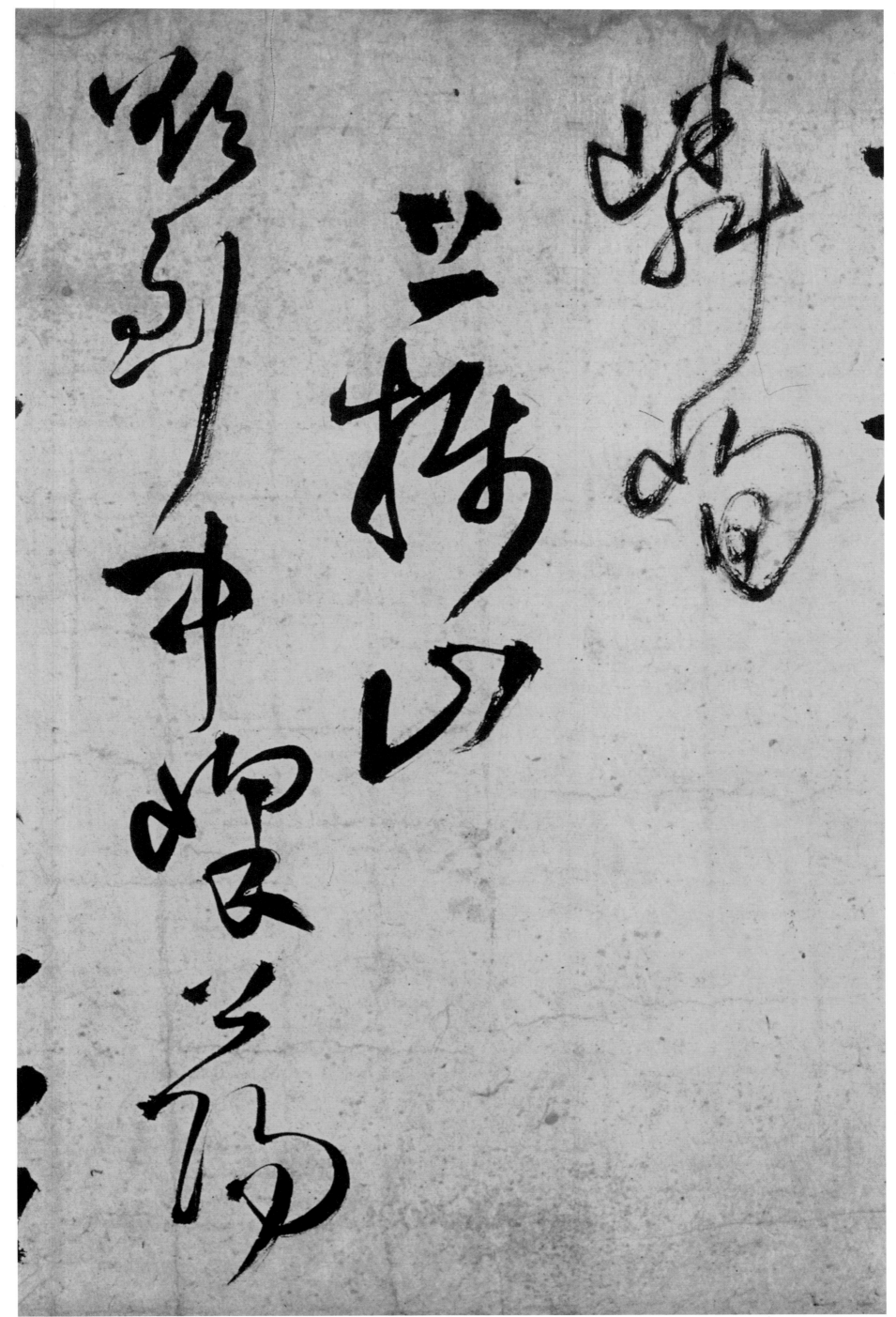

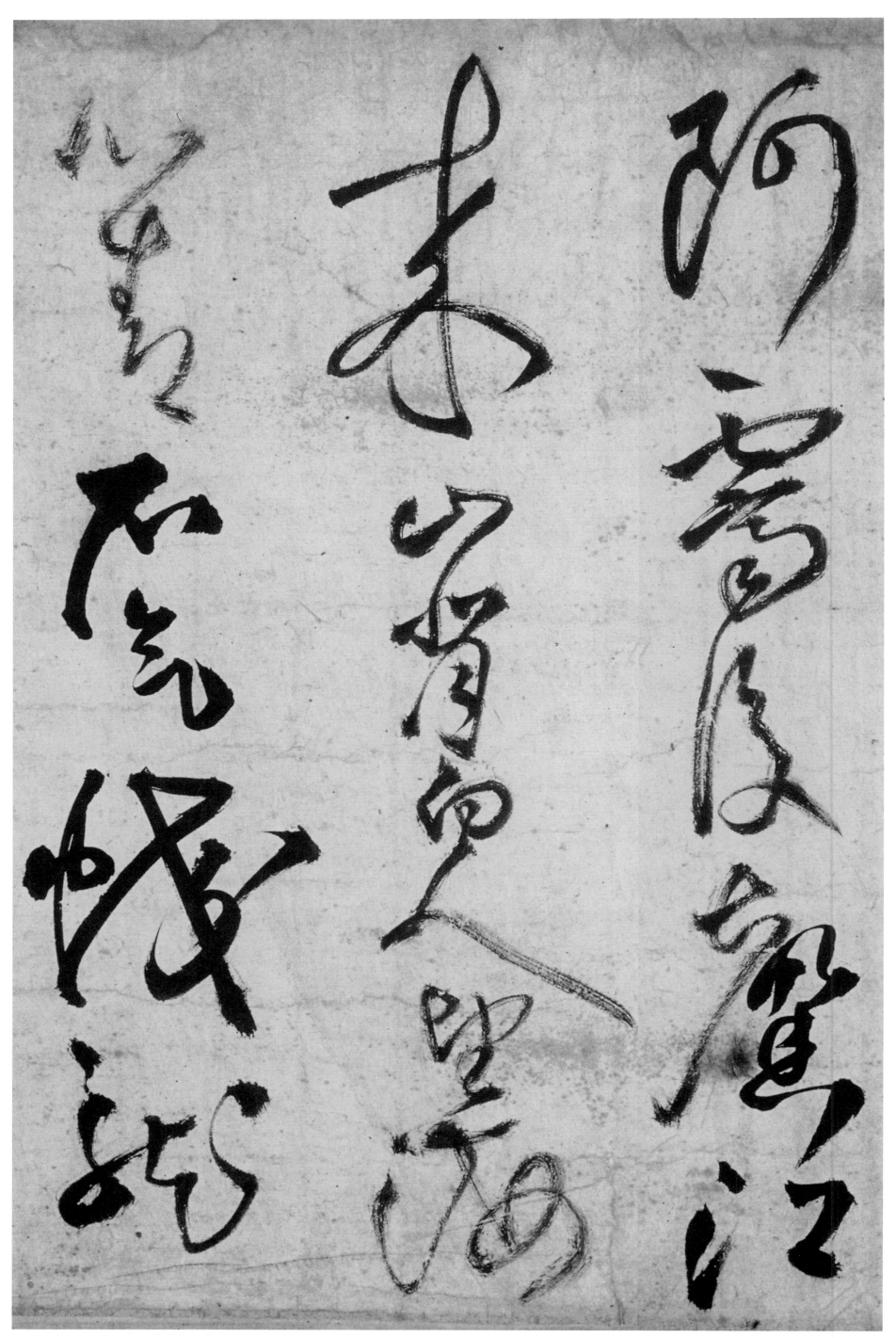

阿雾后馨。江来山背白，人望海心青。石气蛟龙

18

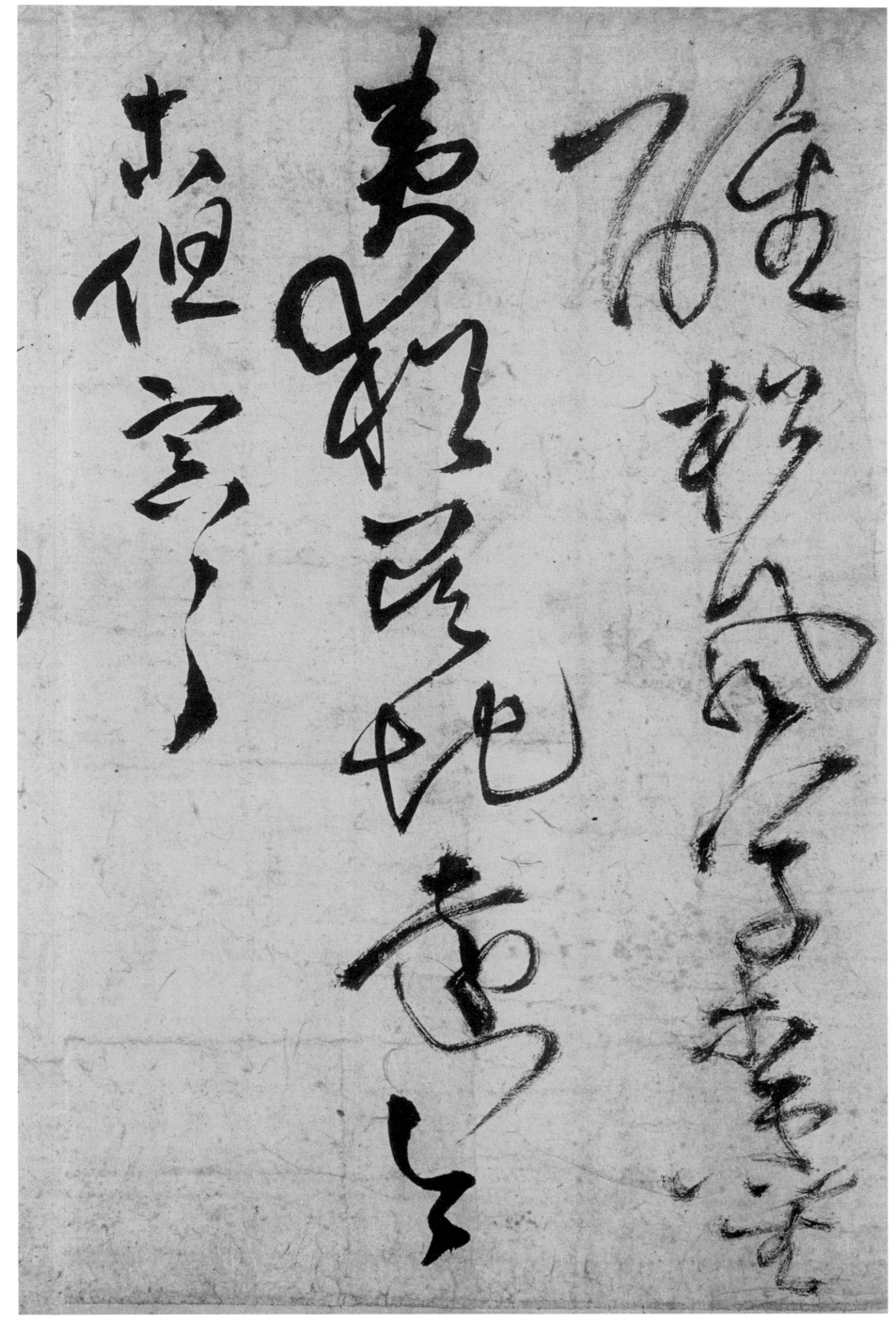

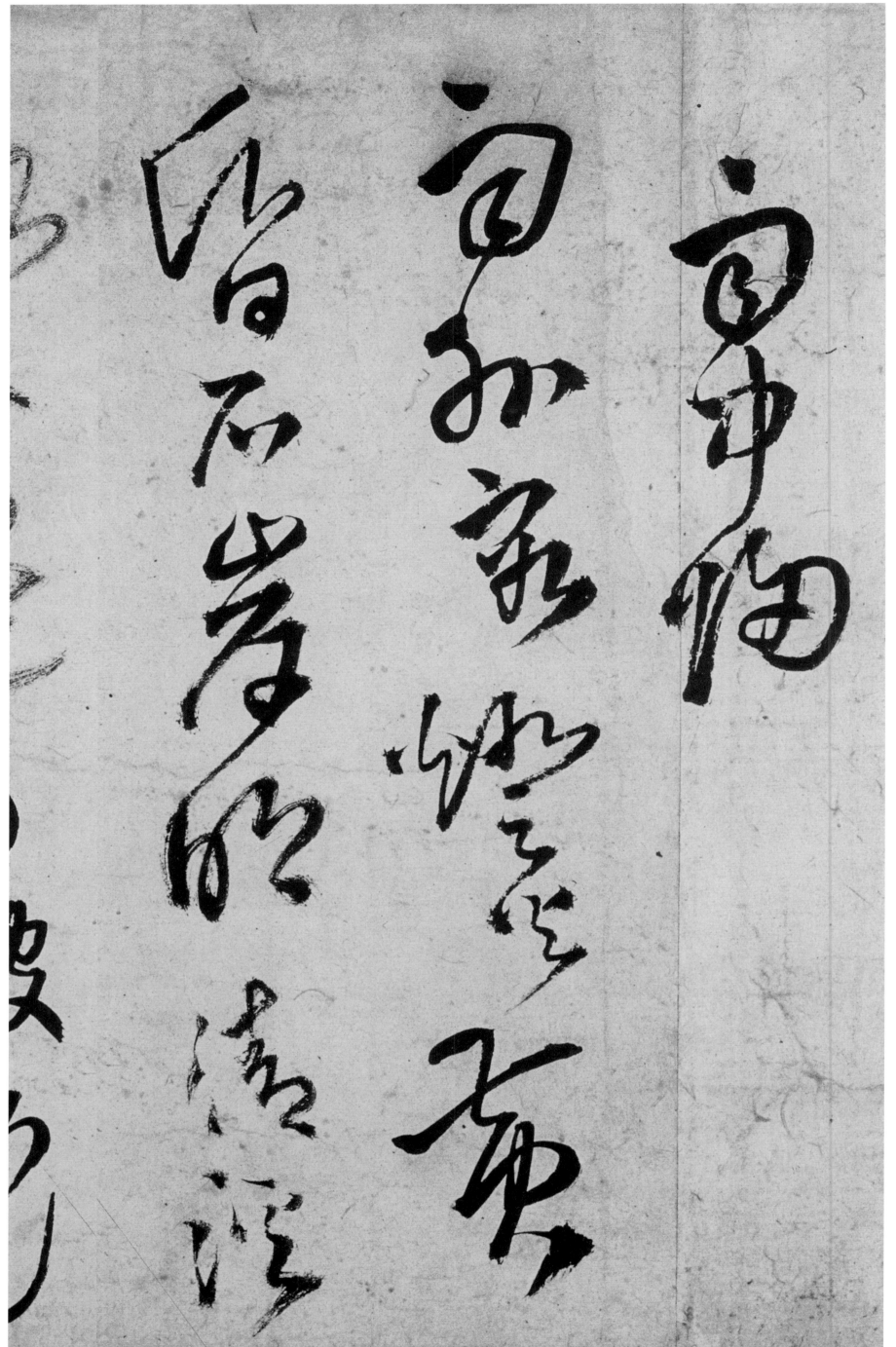

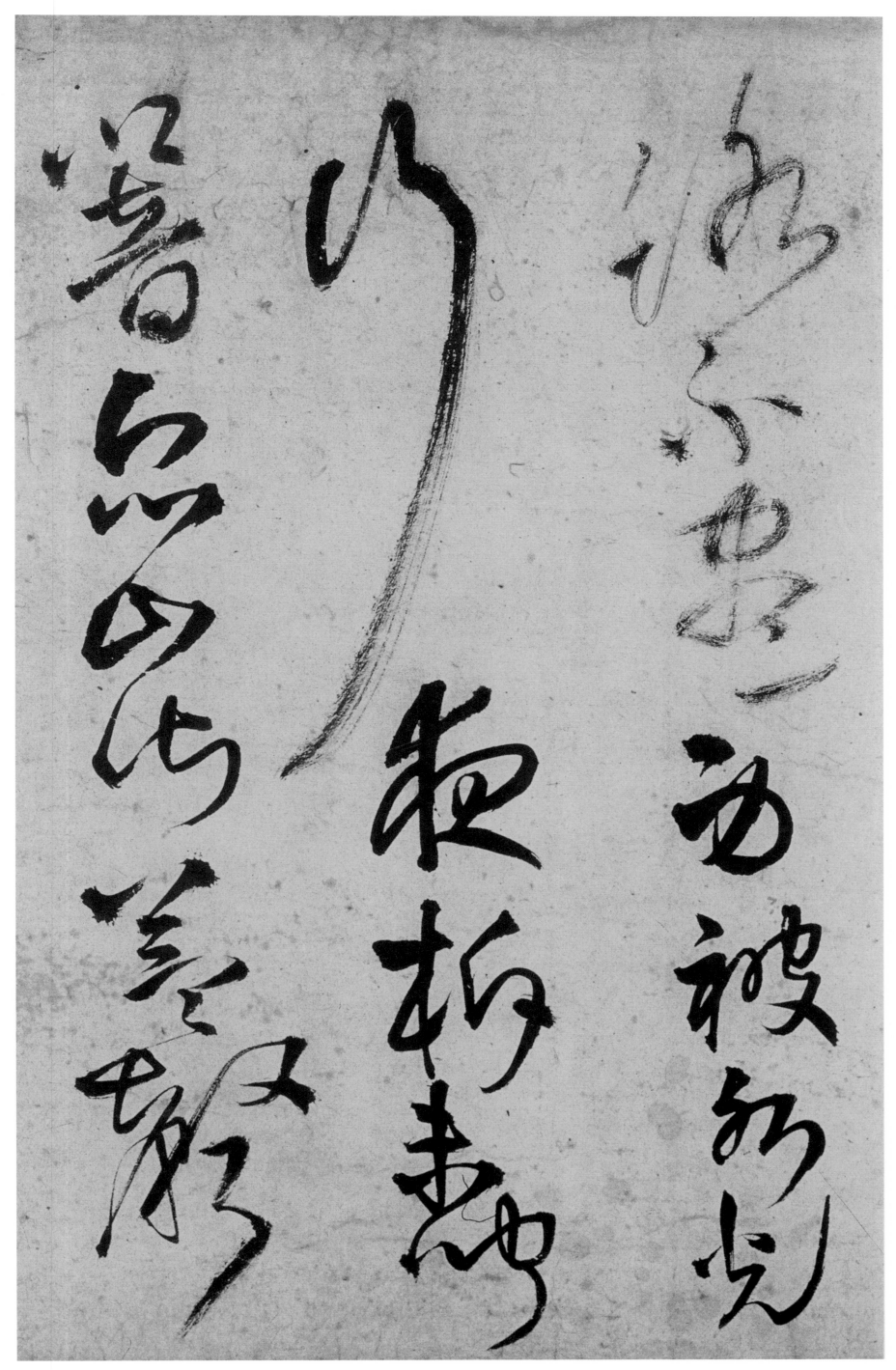

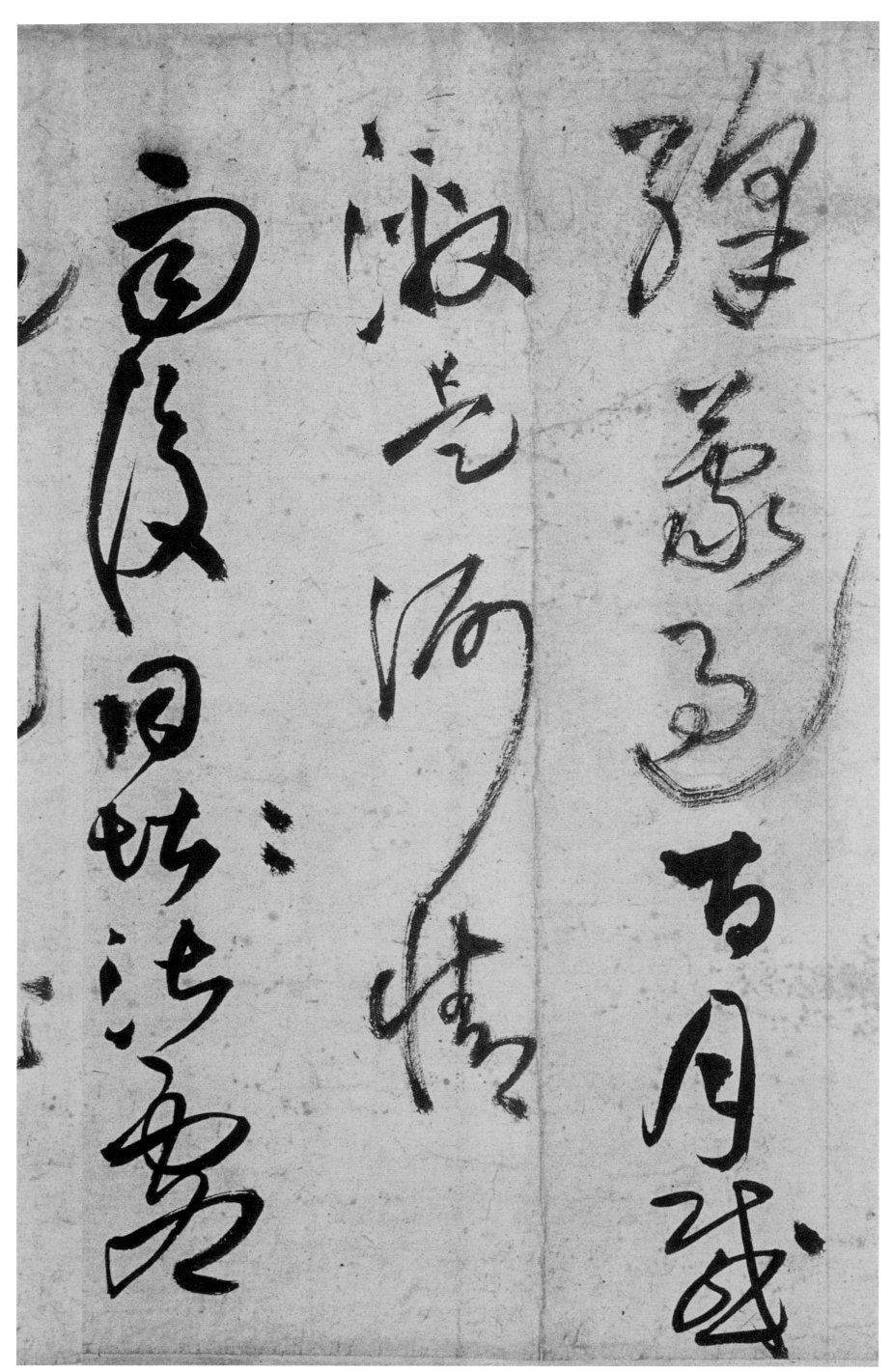

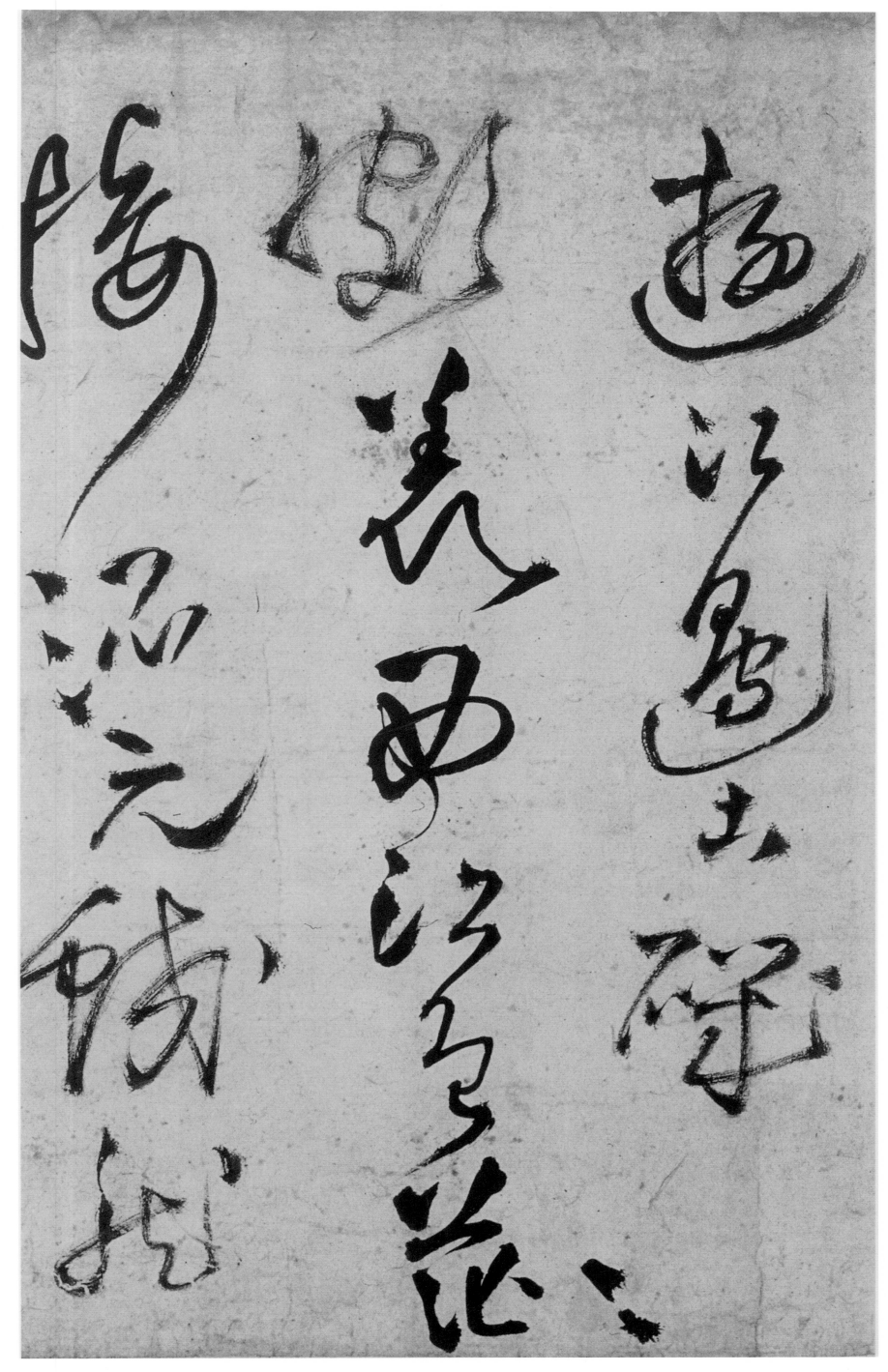

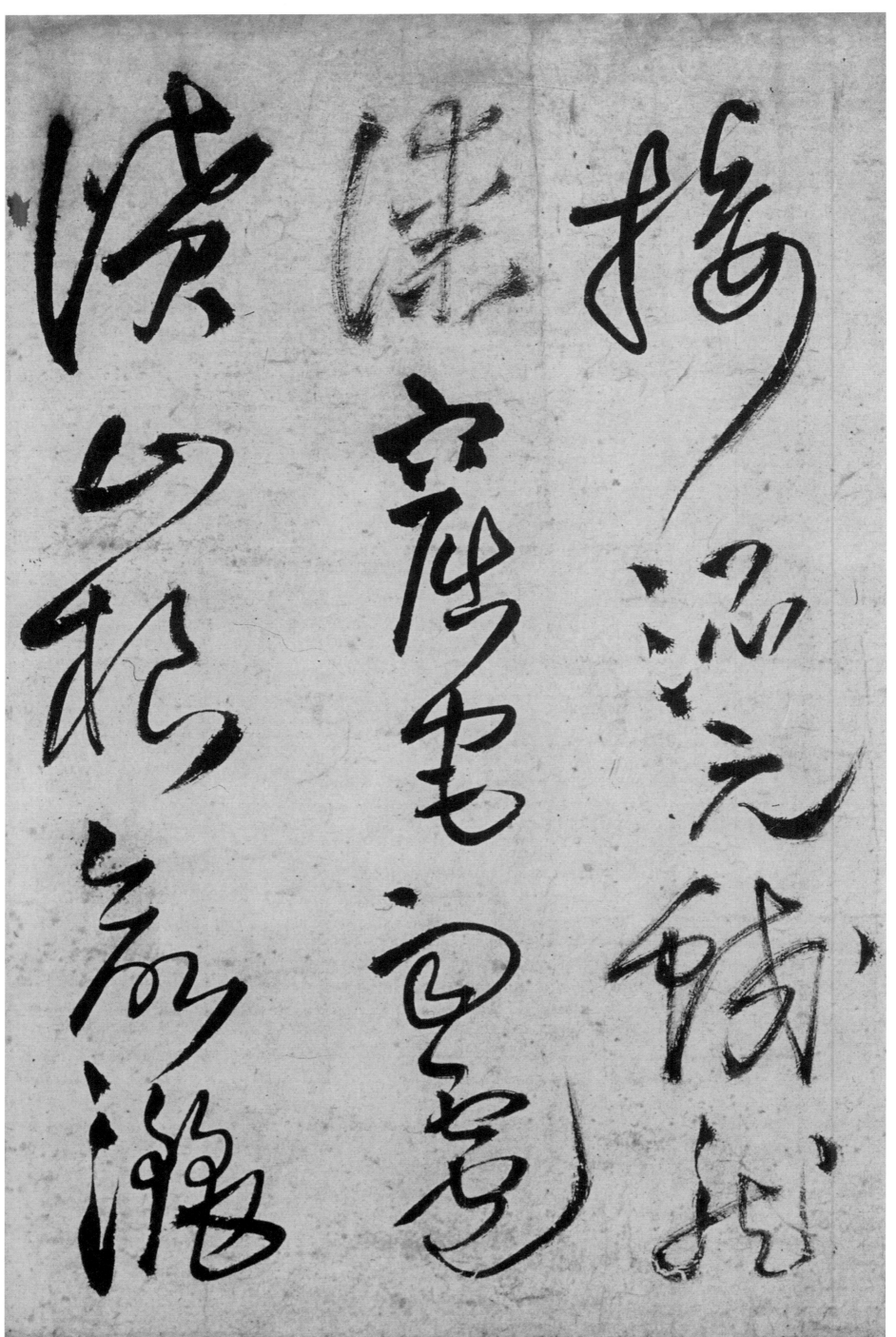

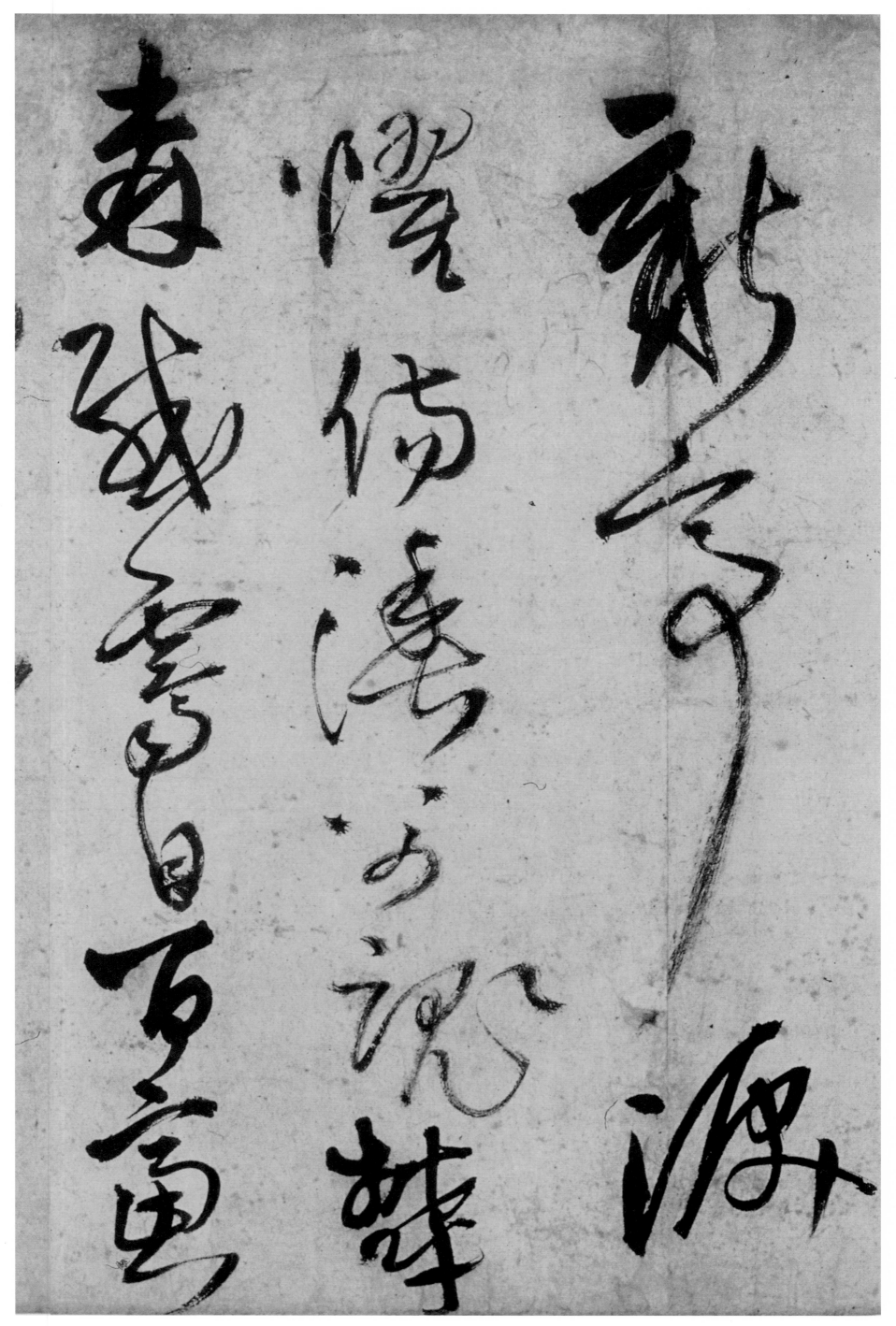

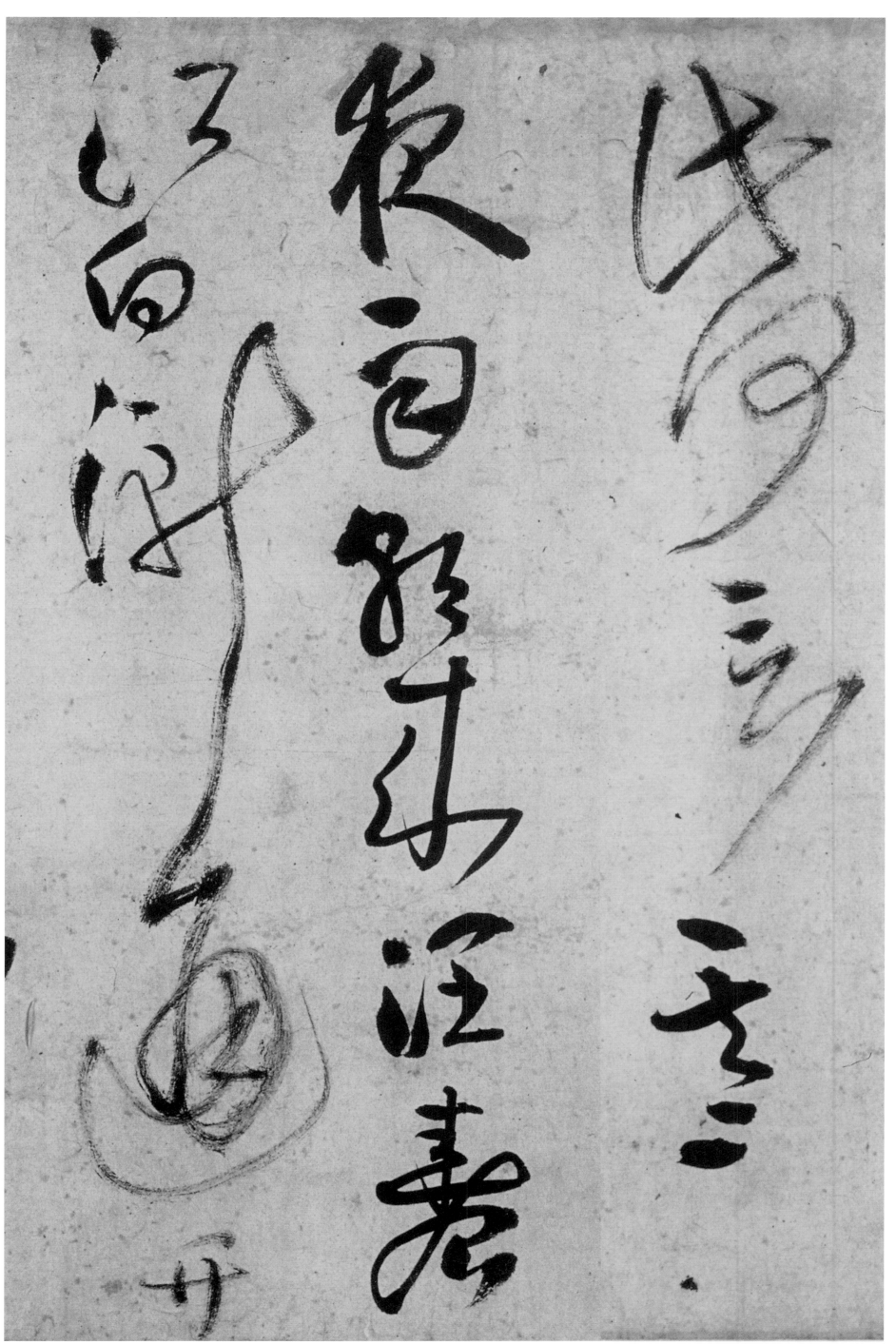

此何言？其二：夜雨朝来润，春江白渐通。竹

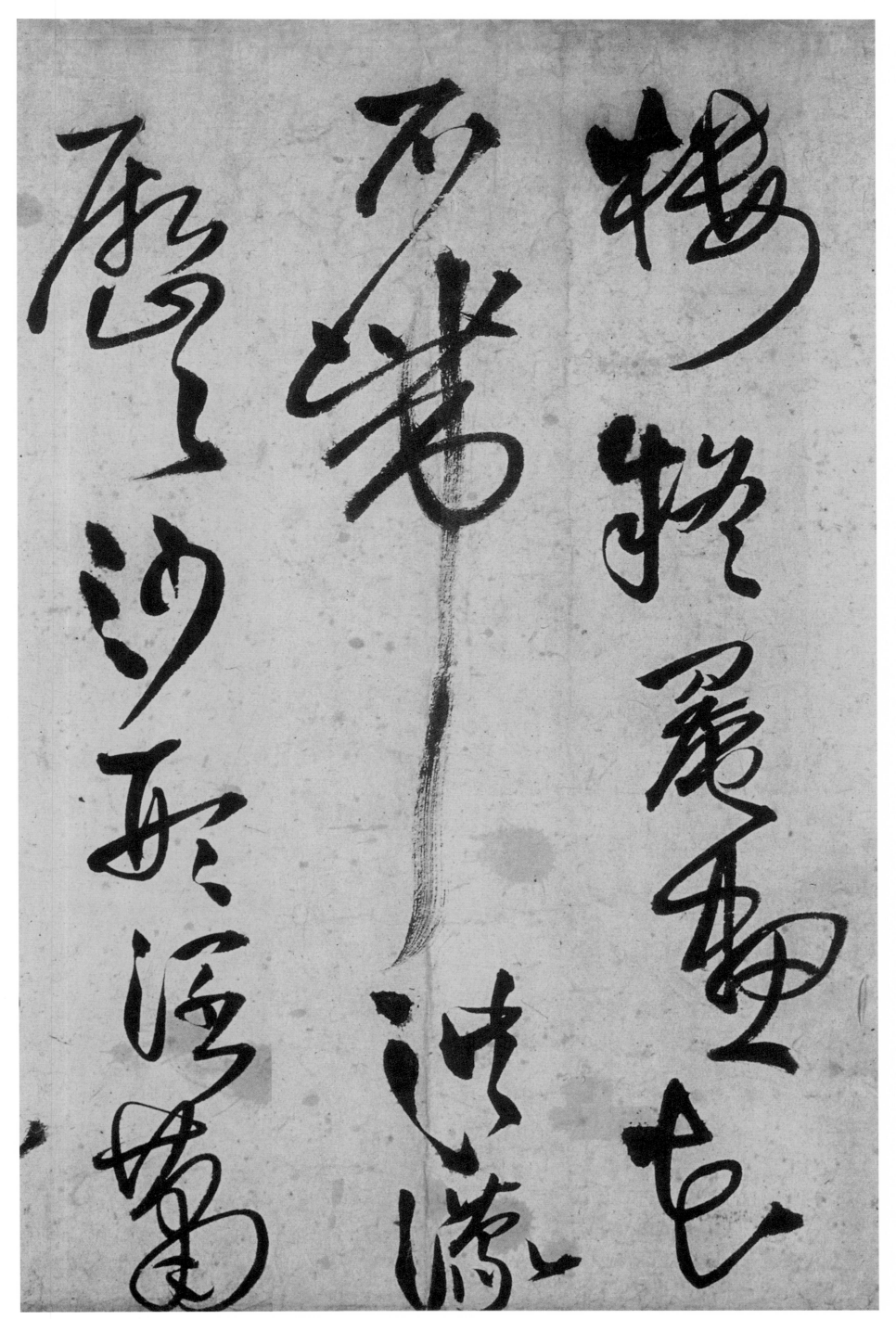

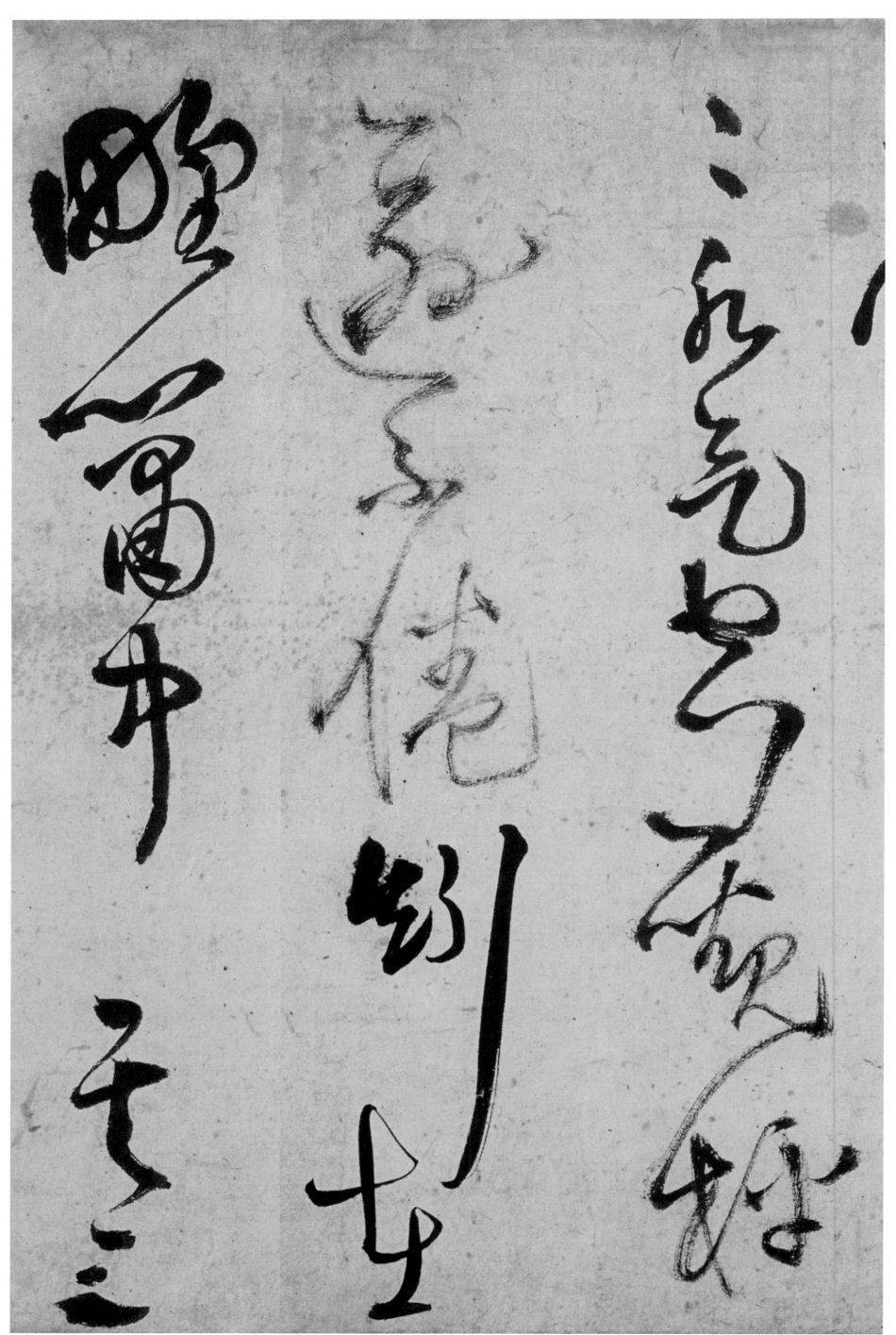

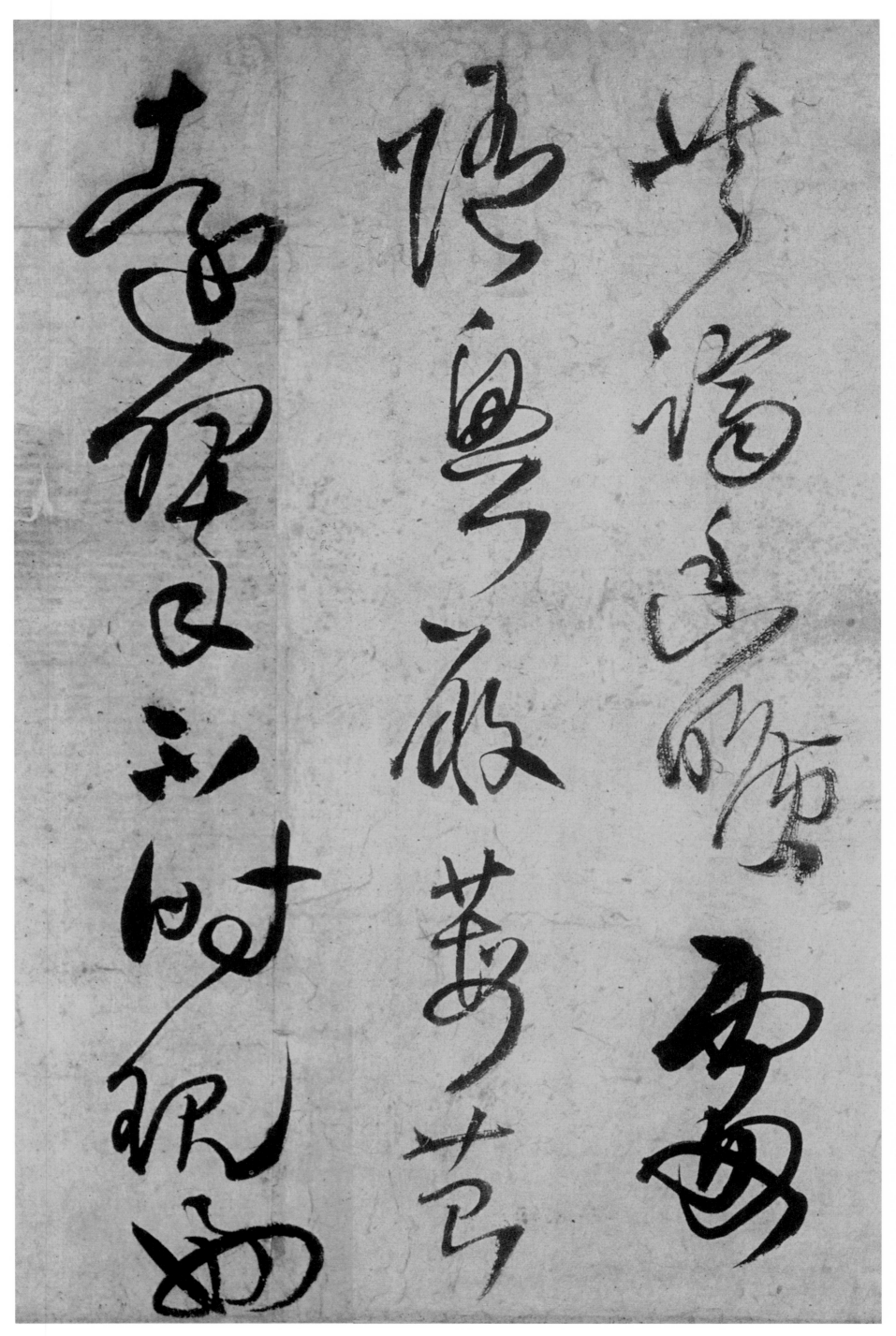

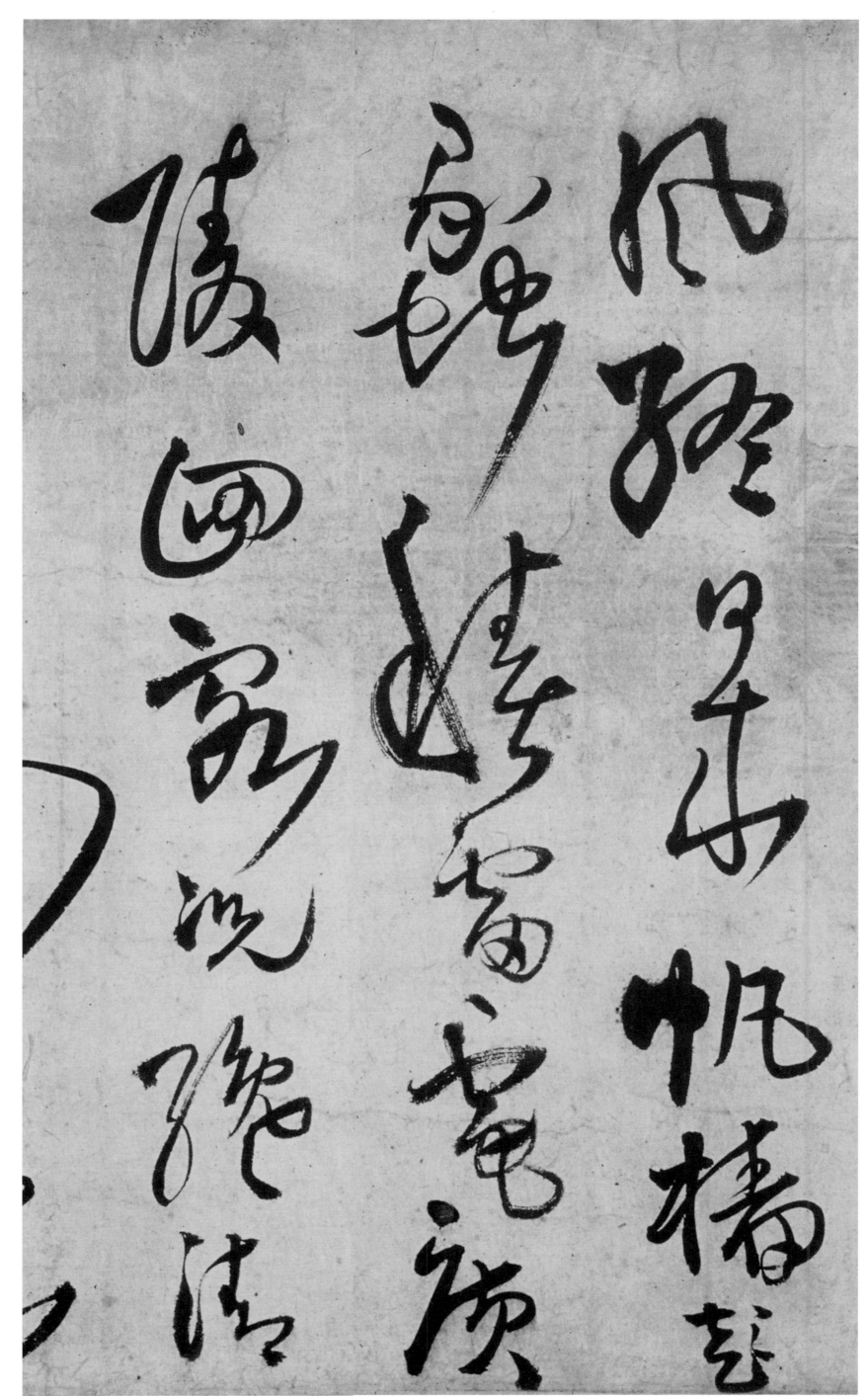

风终日来。帆樯彭蠡积，雷电广陵回。客况才清

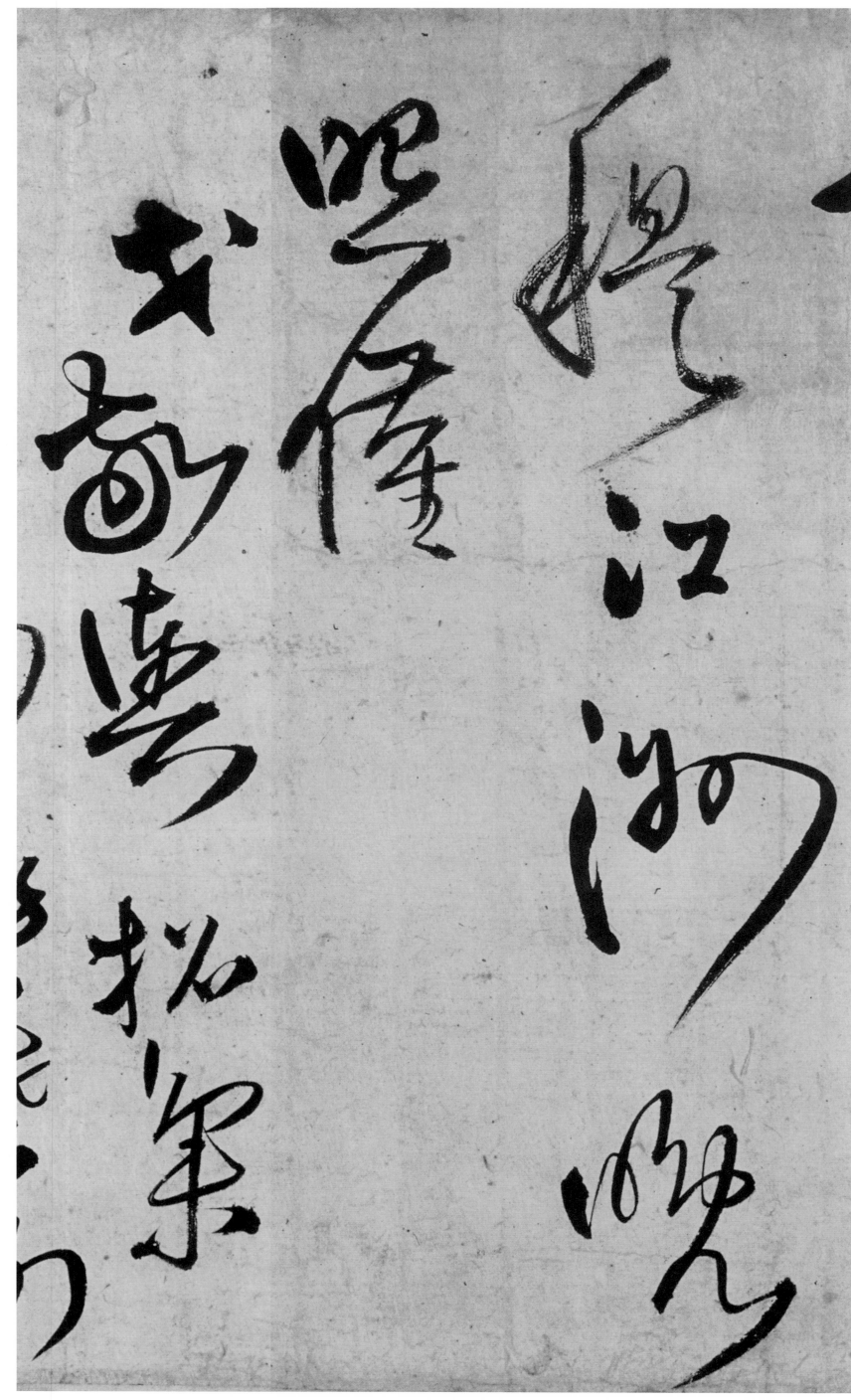

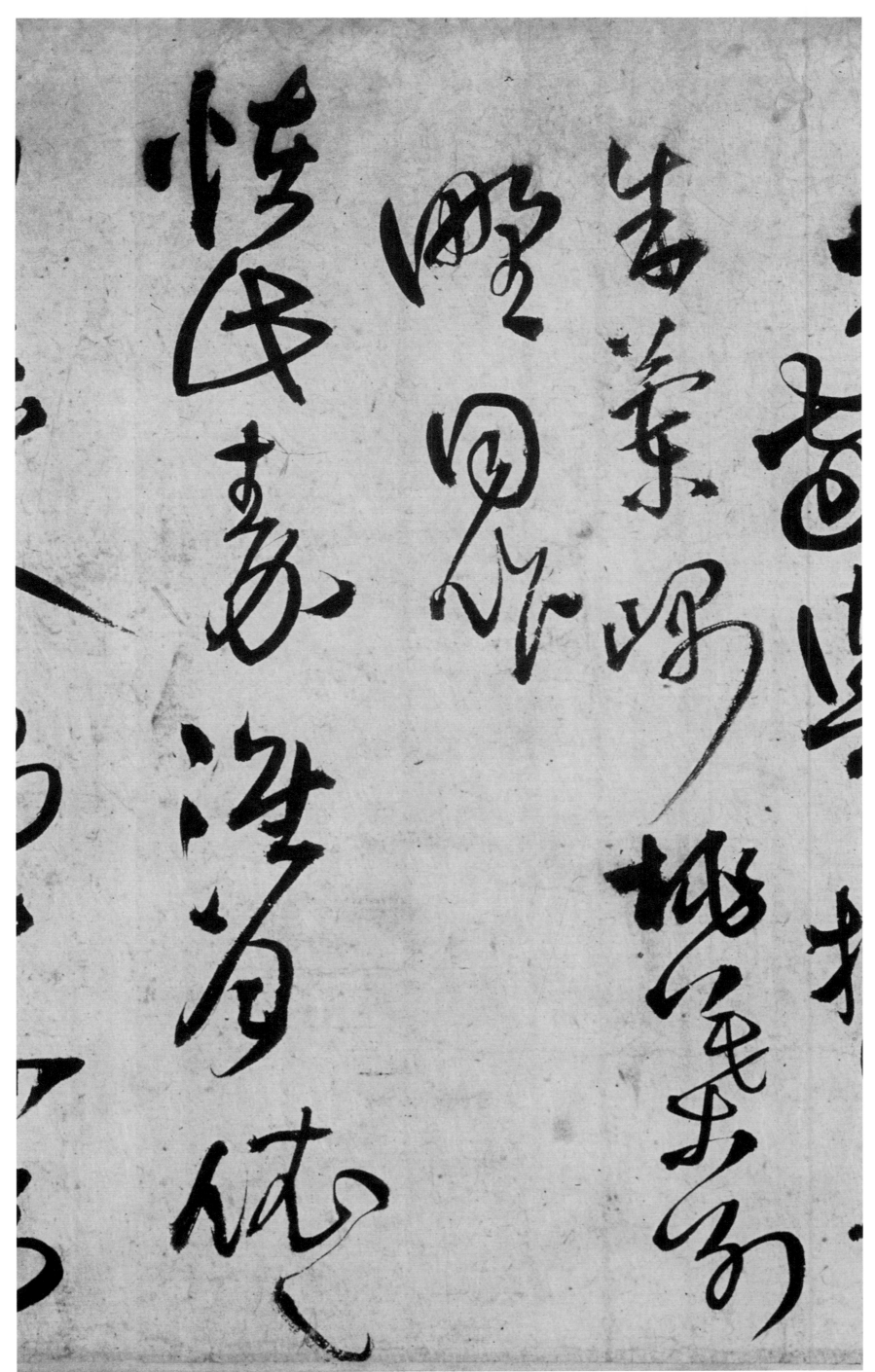

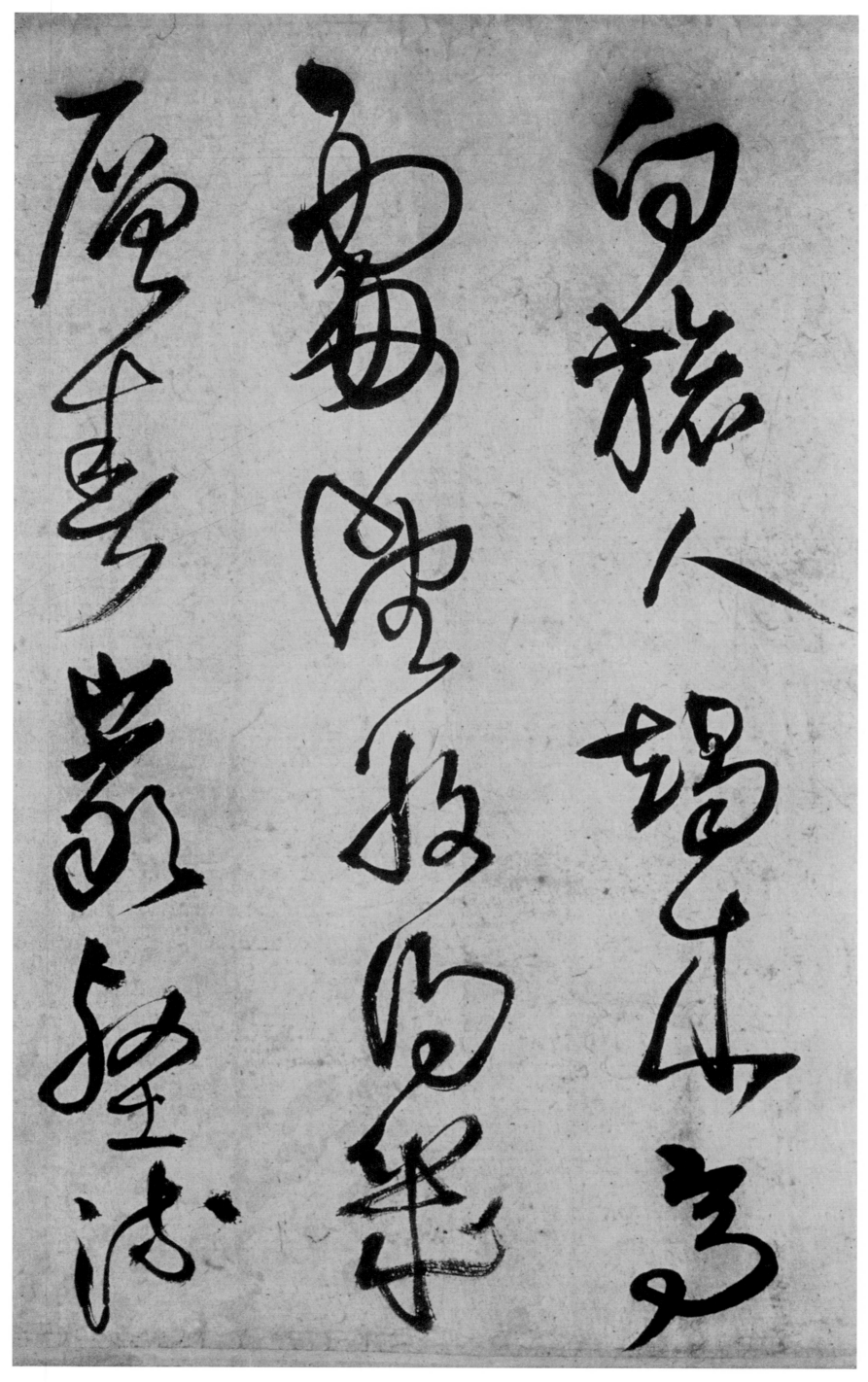

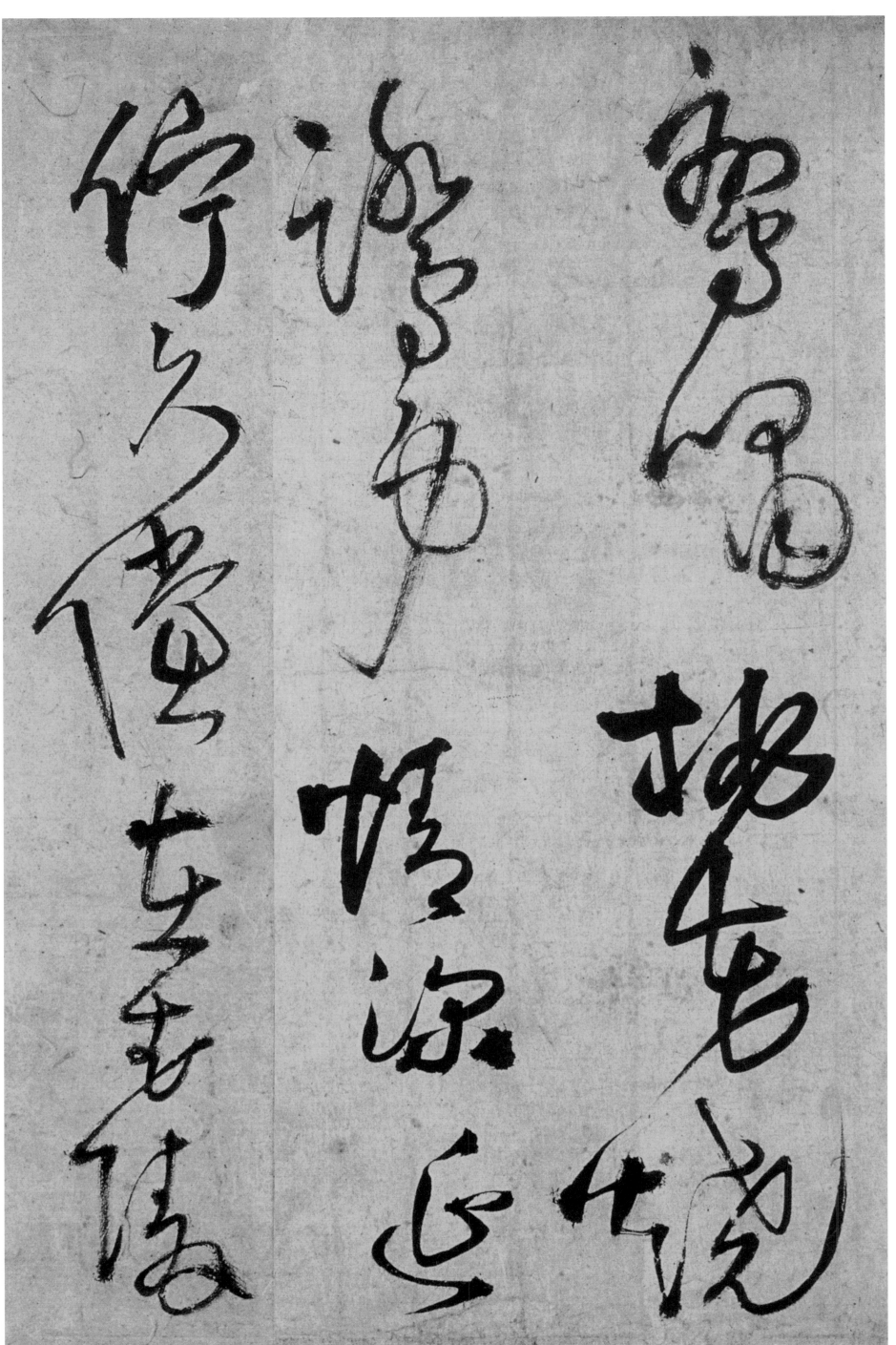

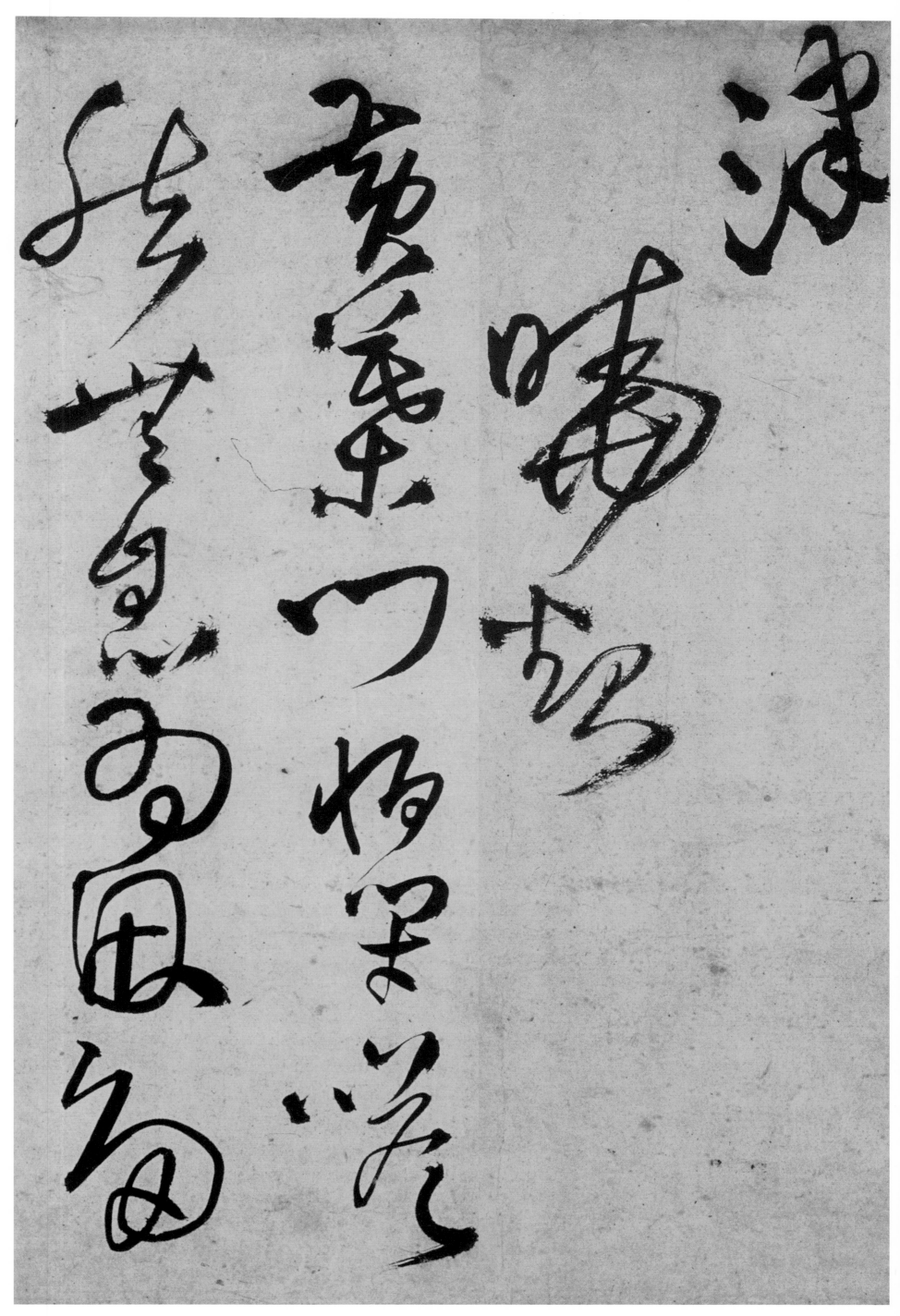

津。《晓起》黄叶（也）门将闭，嗒然无自心。为因多

退处，不敢问升沉。瓦缶诗情短，药斋疾色深。晨嫌

富贵诗深庭

沉瓦缶诗情怔轻生

退见又不药习

巾栉事，素发腻华簪。《十月作》

巾栉事，素发腻华簪。《十月作》

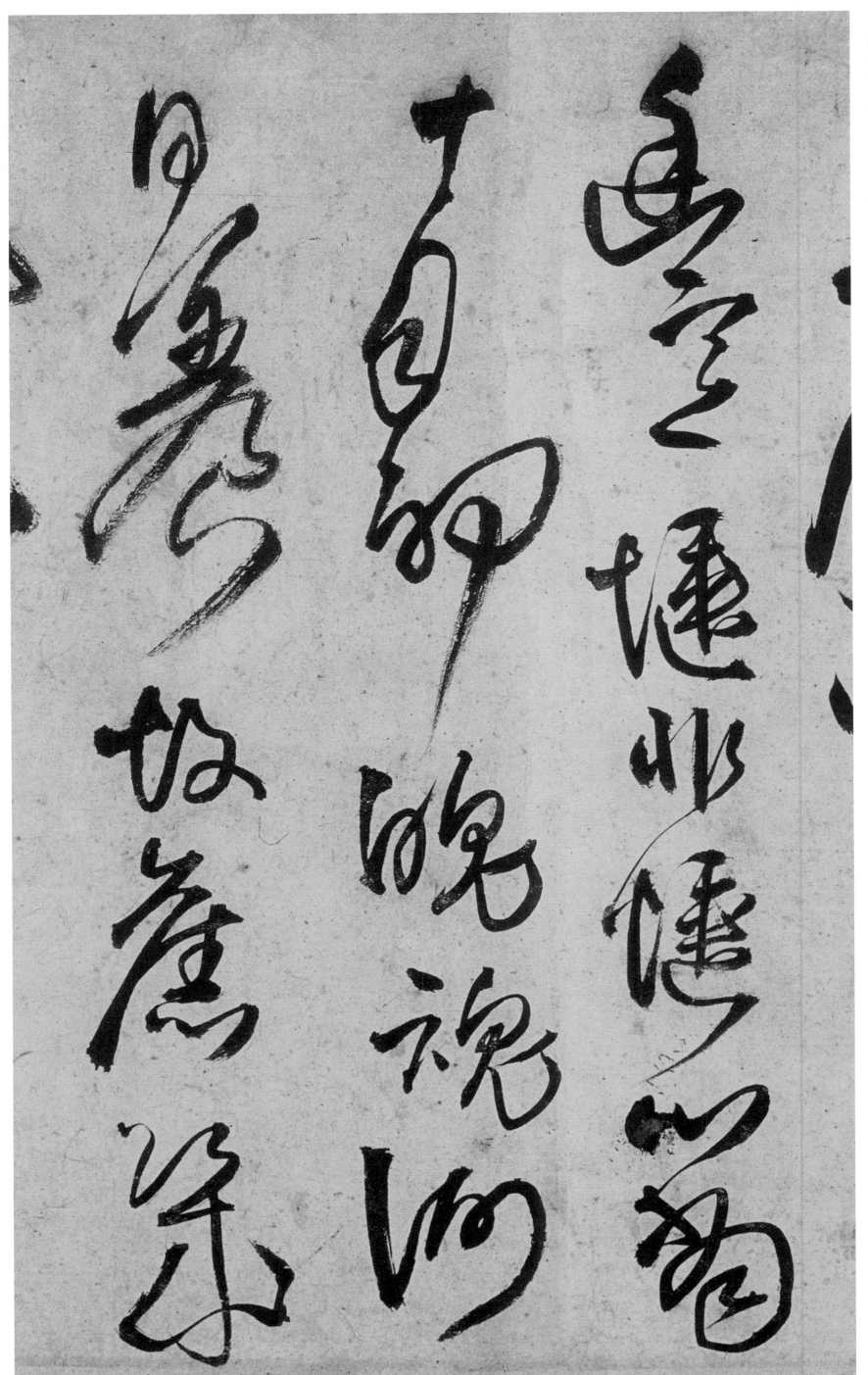

幽意惬非惬，心当十月初。魄魂何日养，故旧几

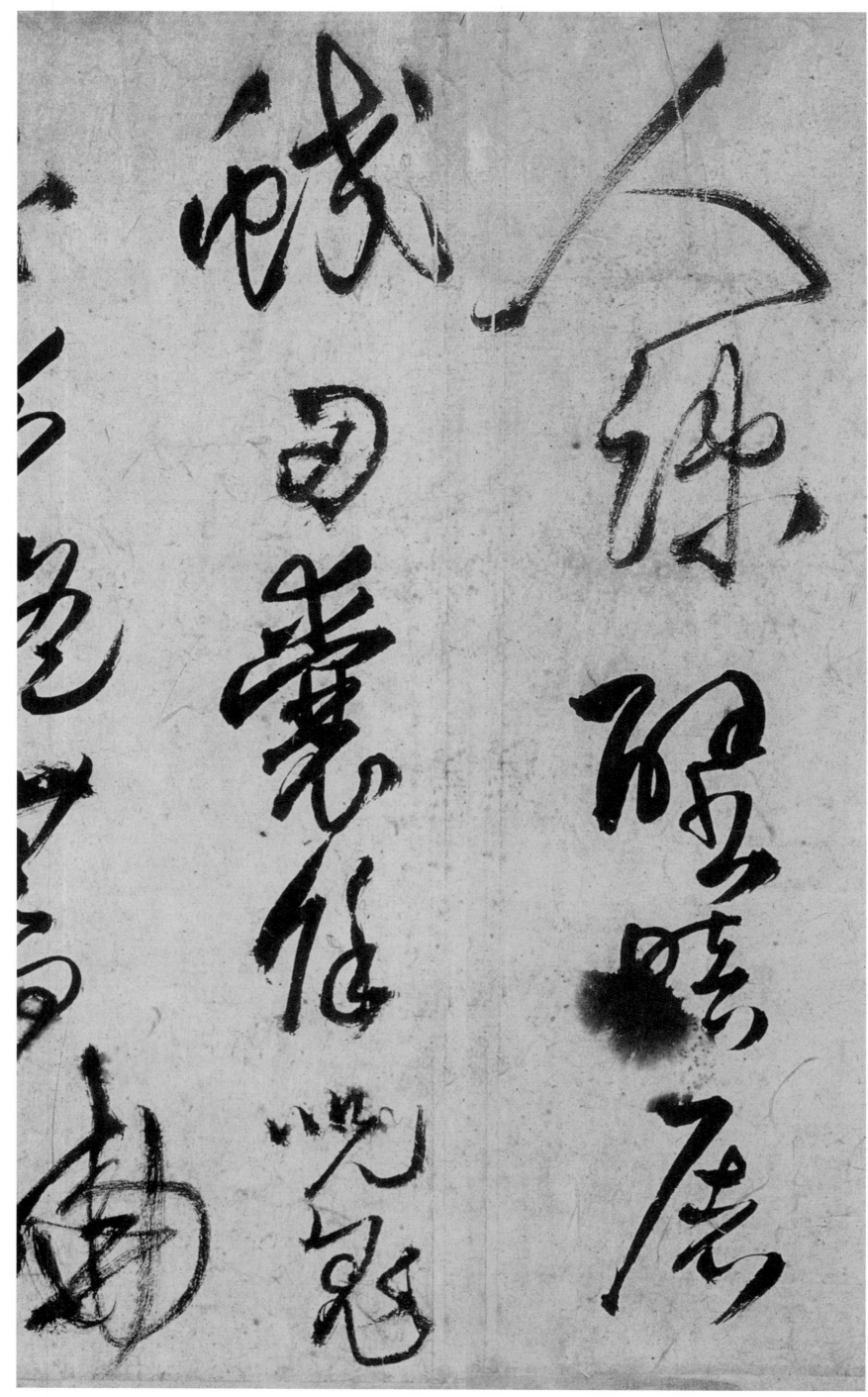

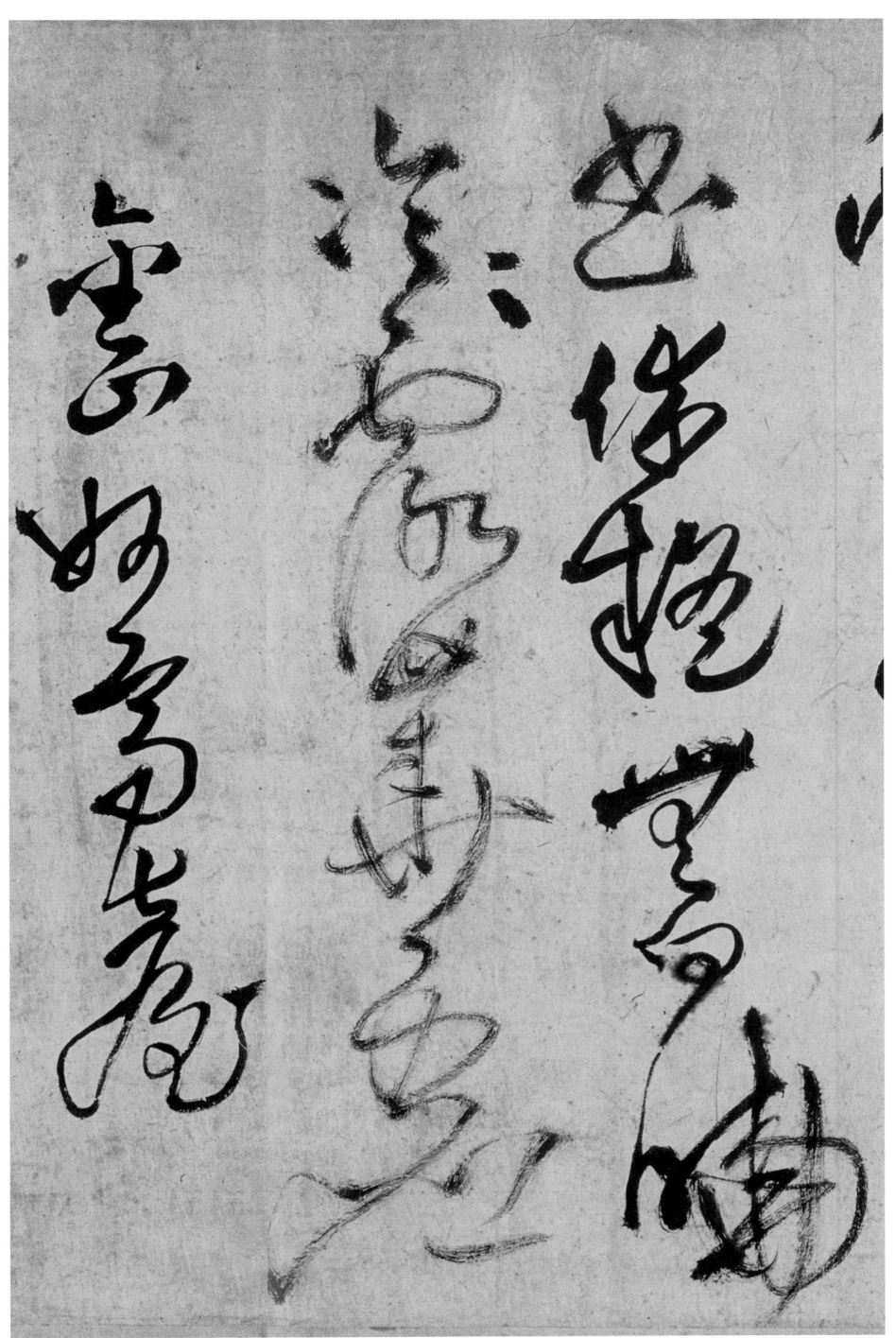

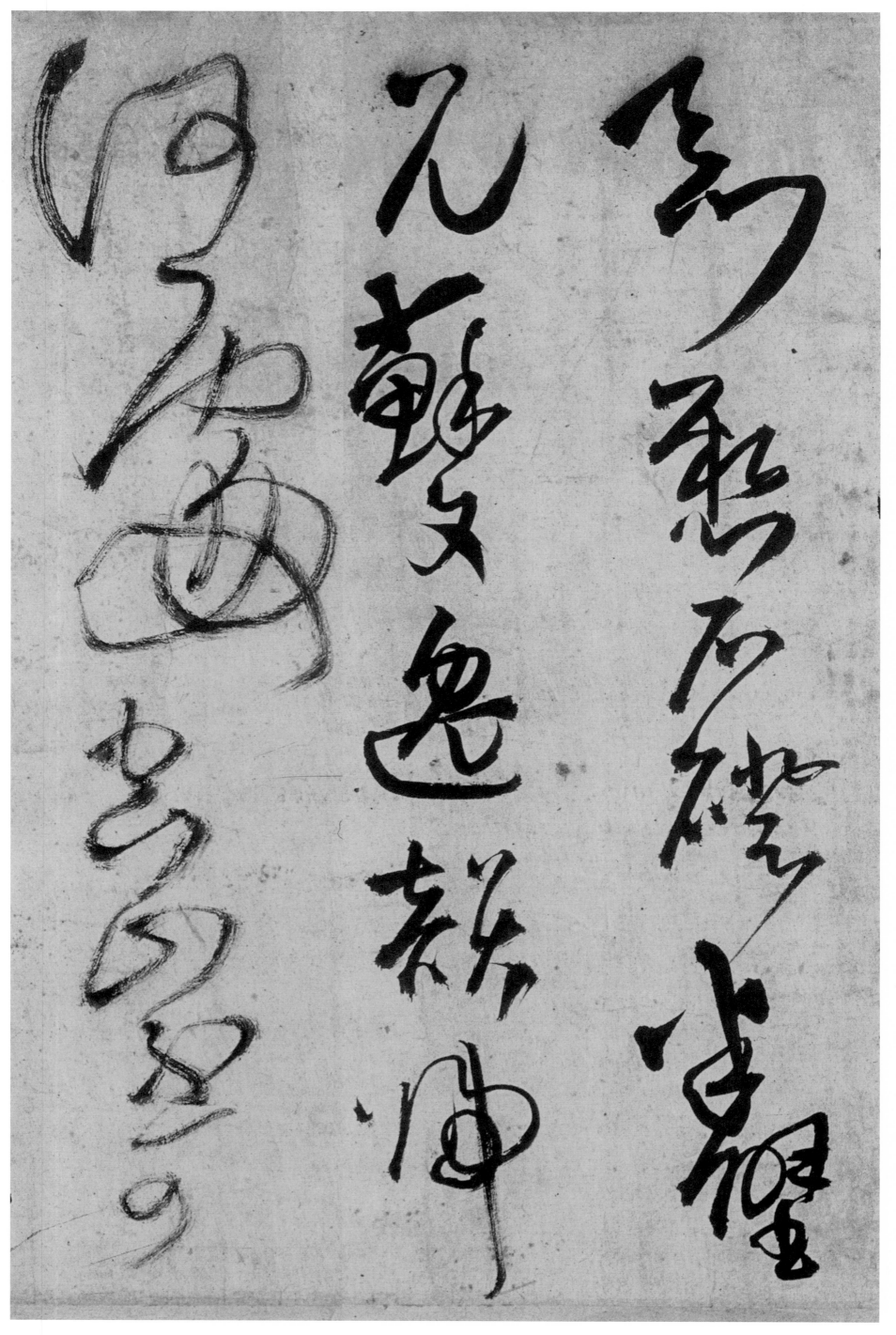

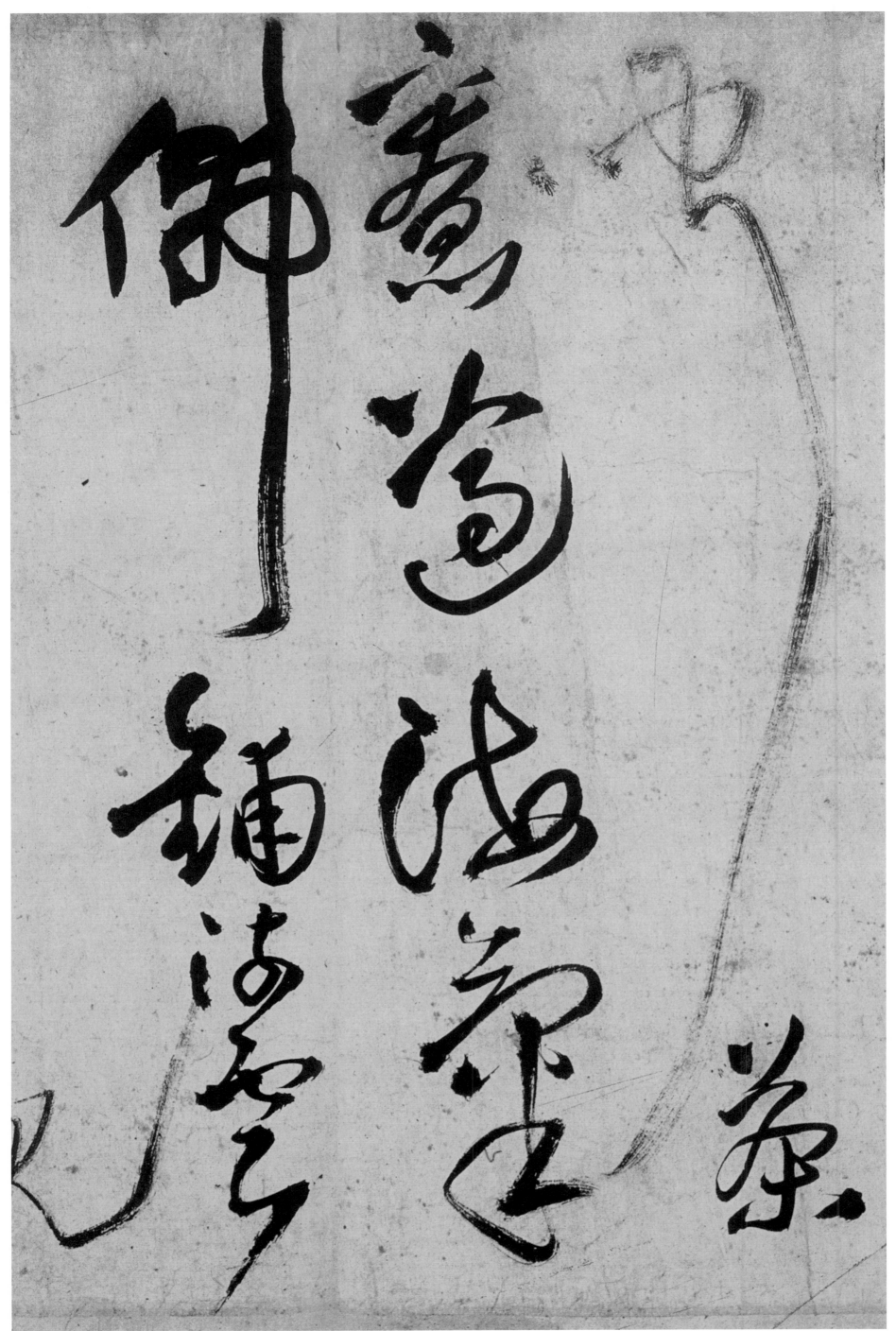

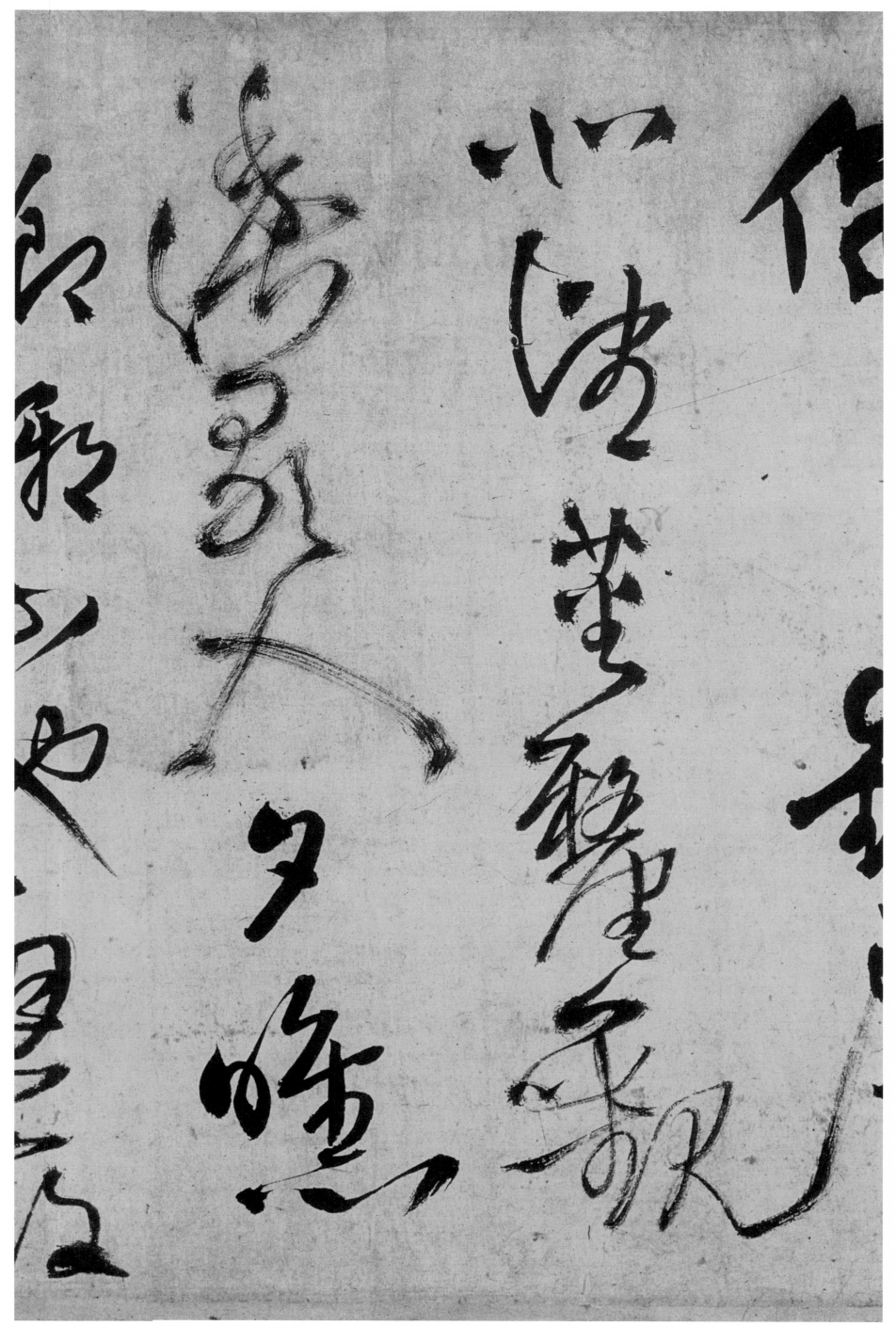

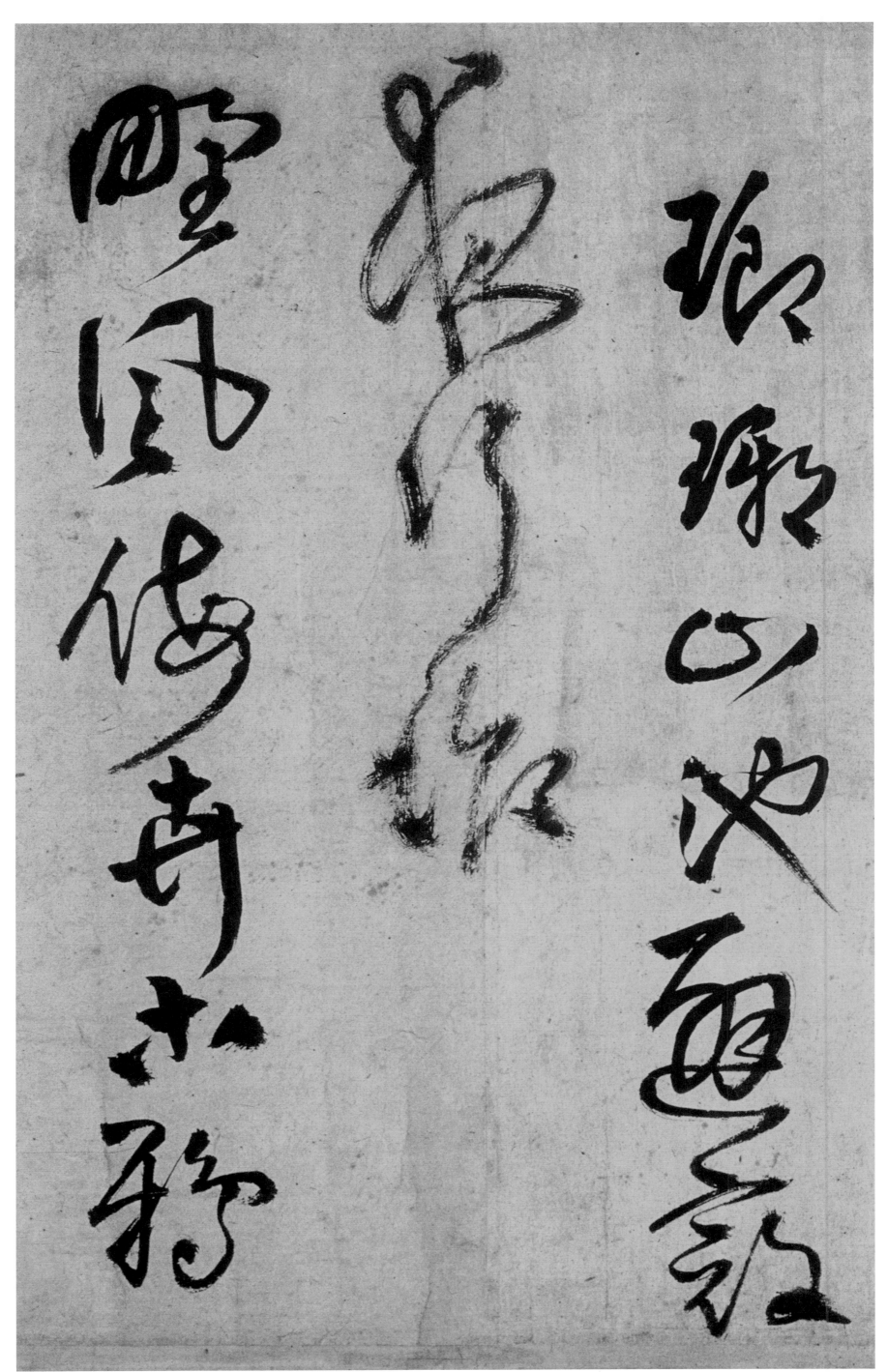

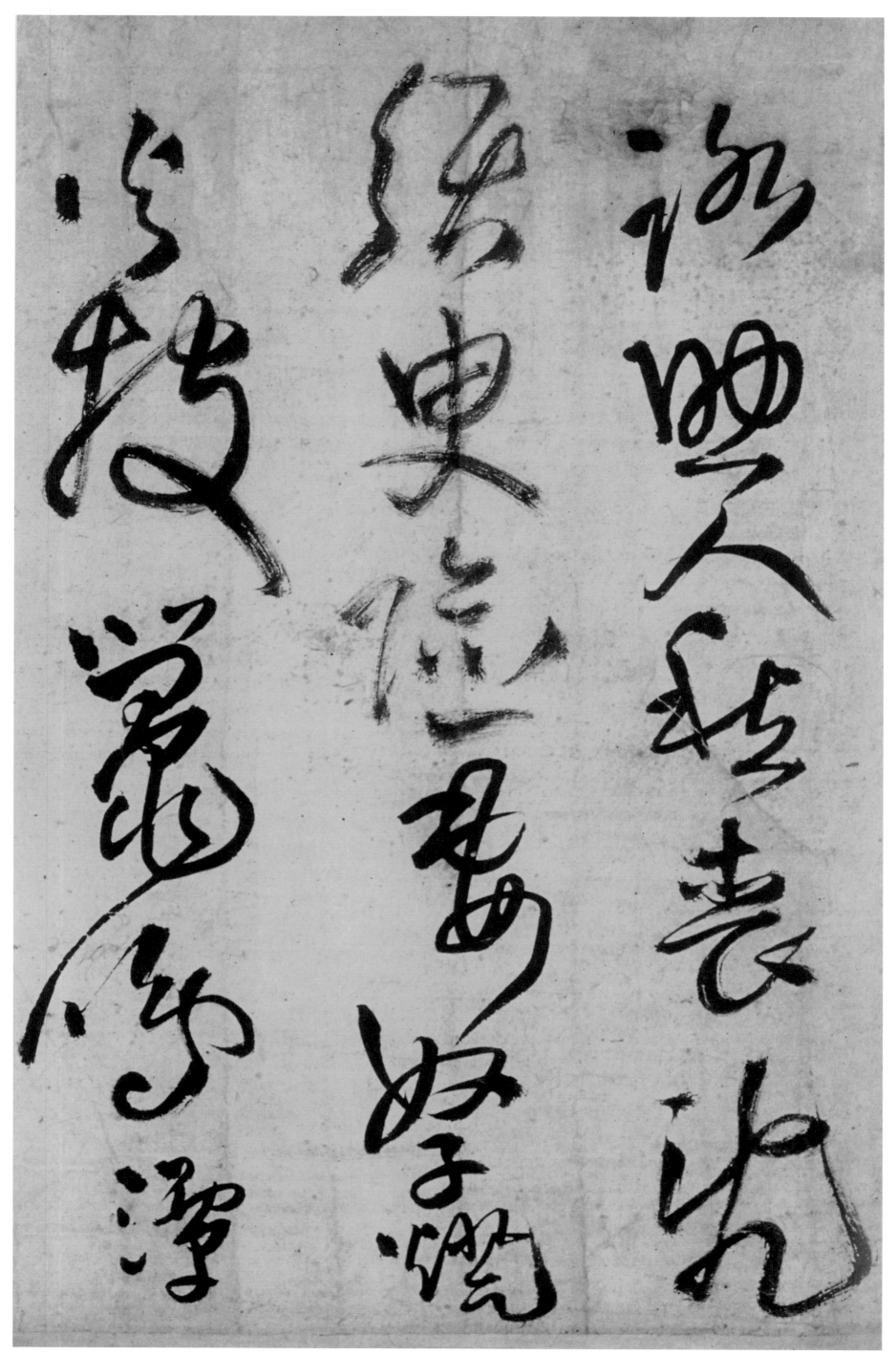

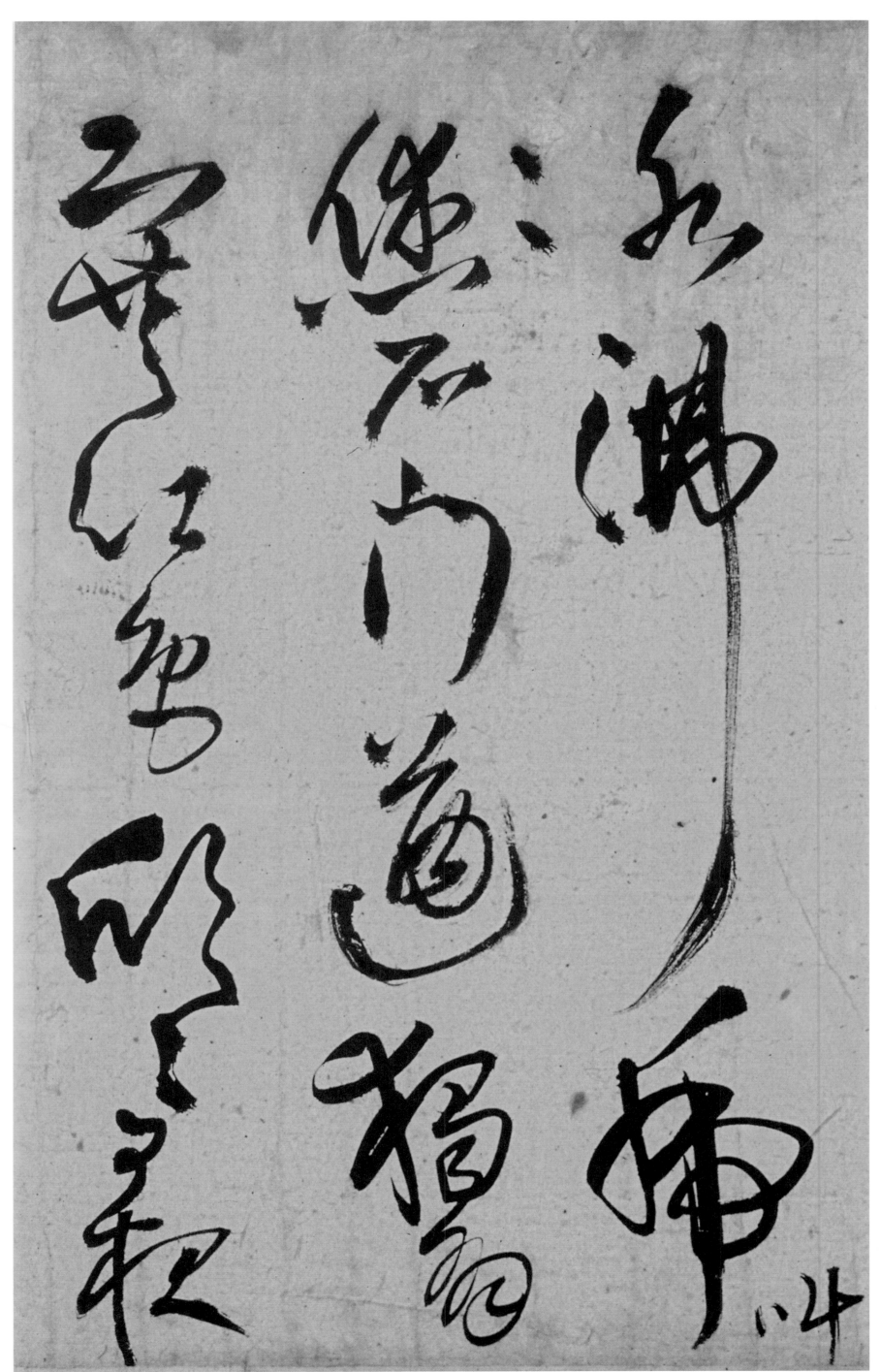

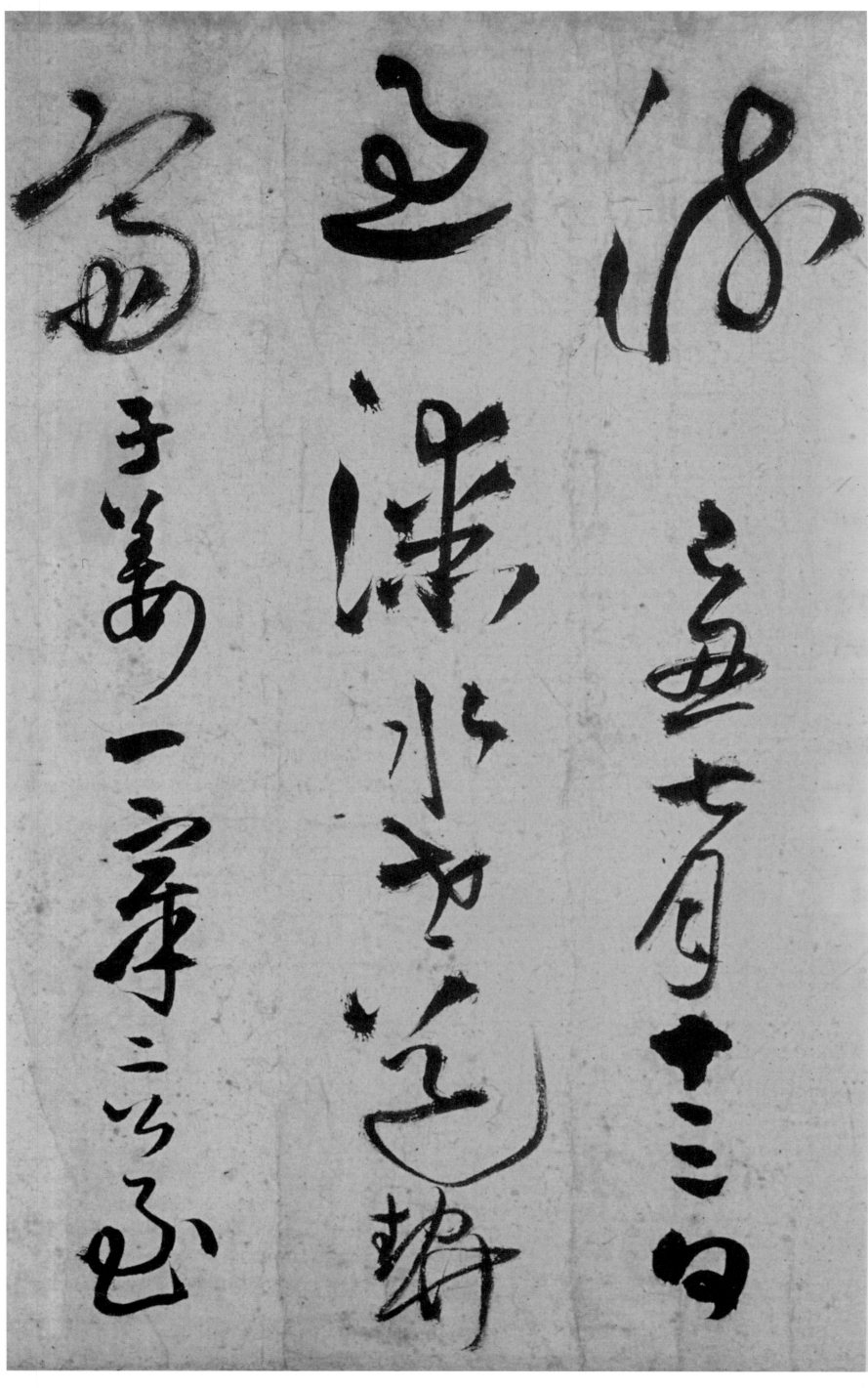

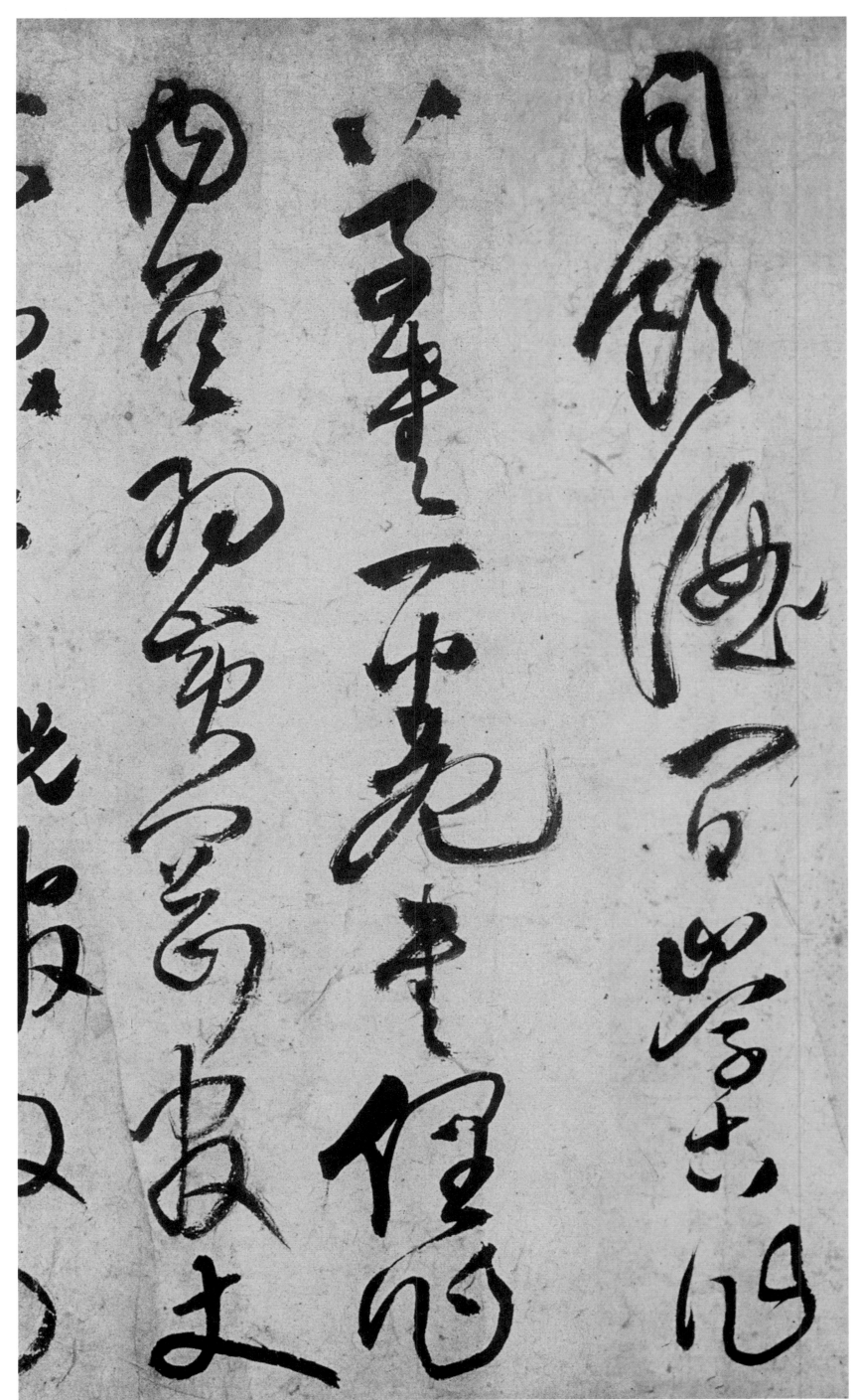

同饮酒间，崇古作草书一卷，书俚作，内一首为黄冈官丈

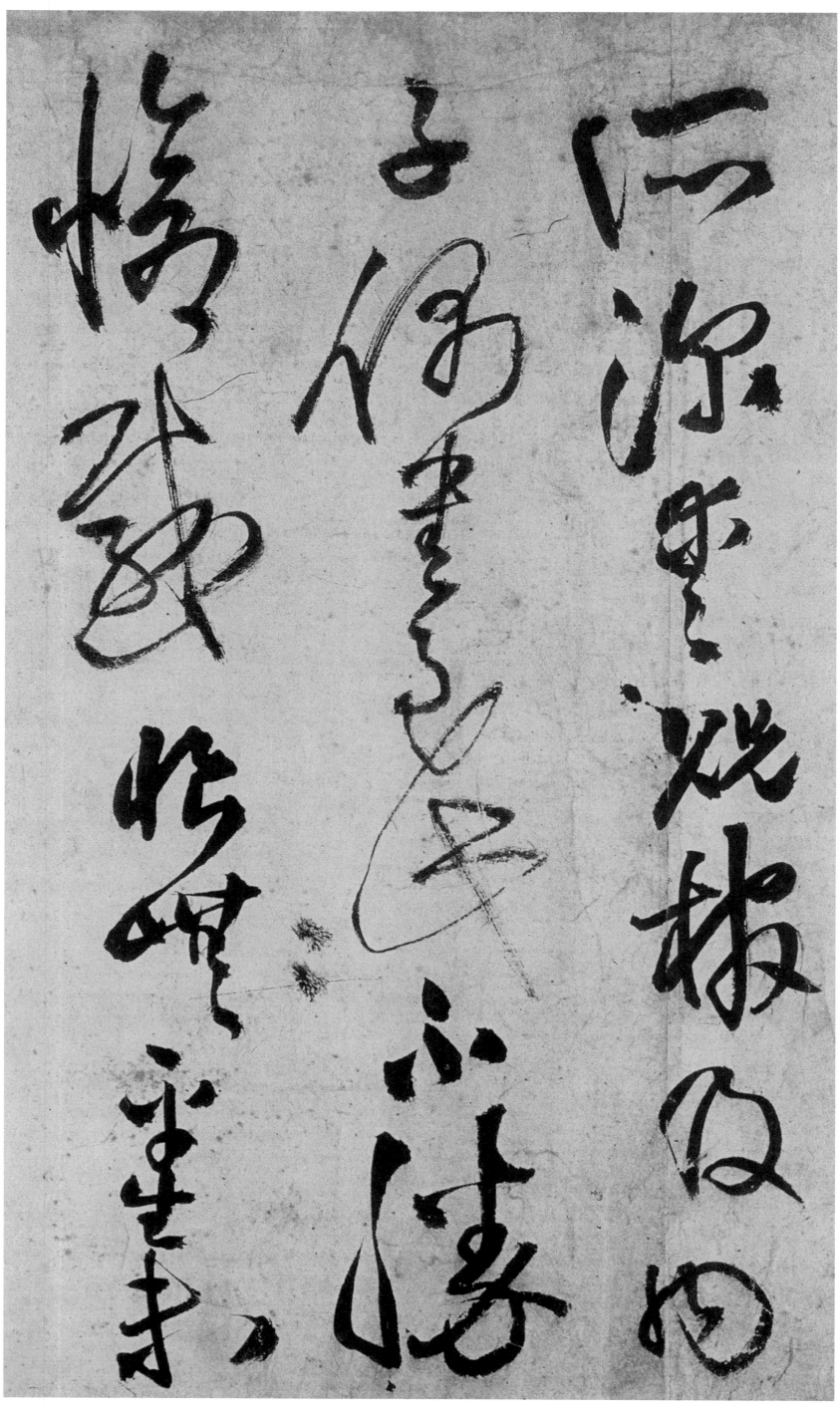

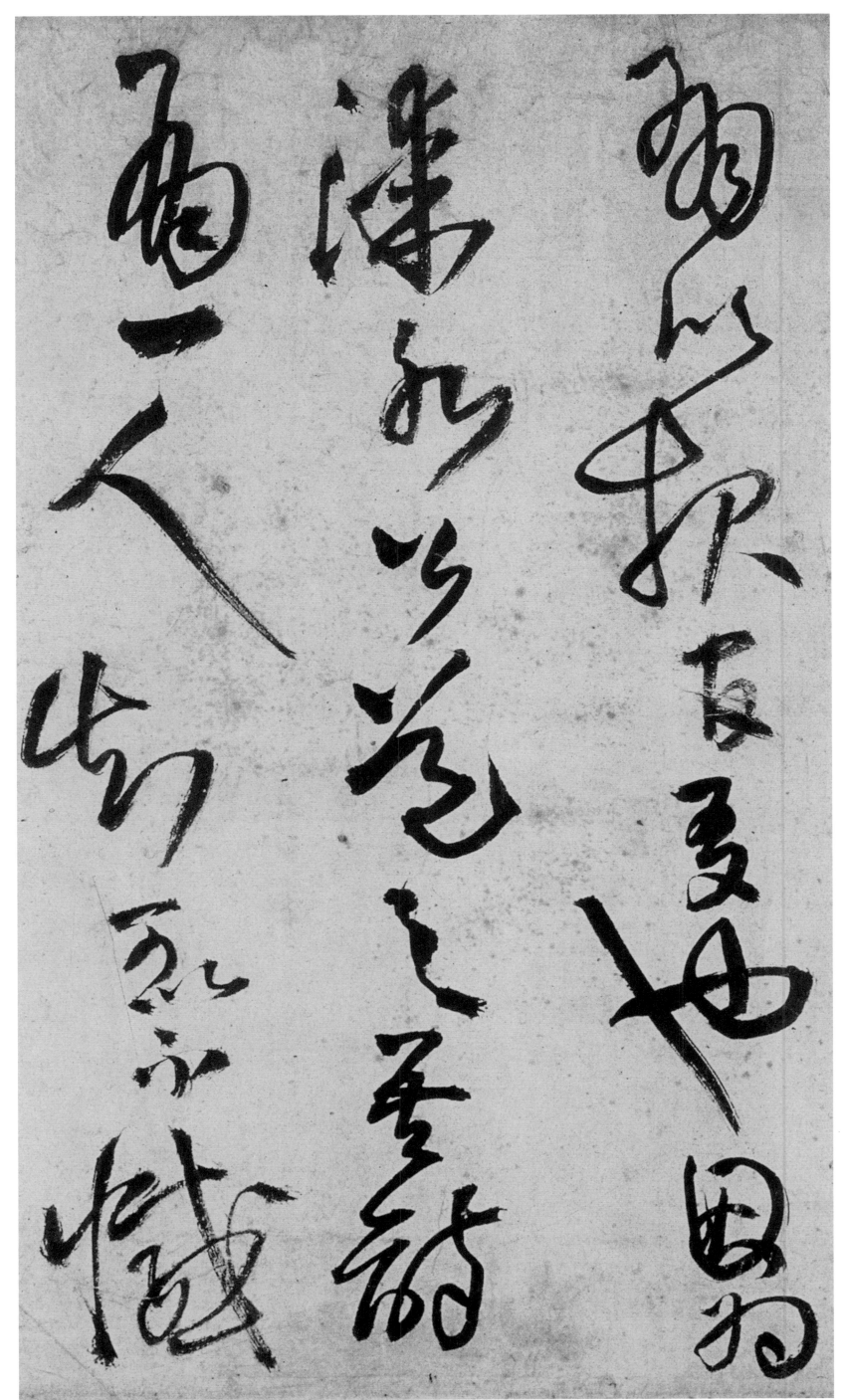

有以报官友也，因为漆水公道之。吾诗有一人知，可以不憾，

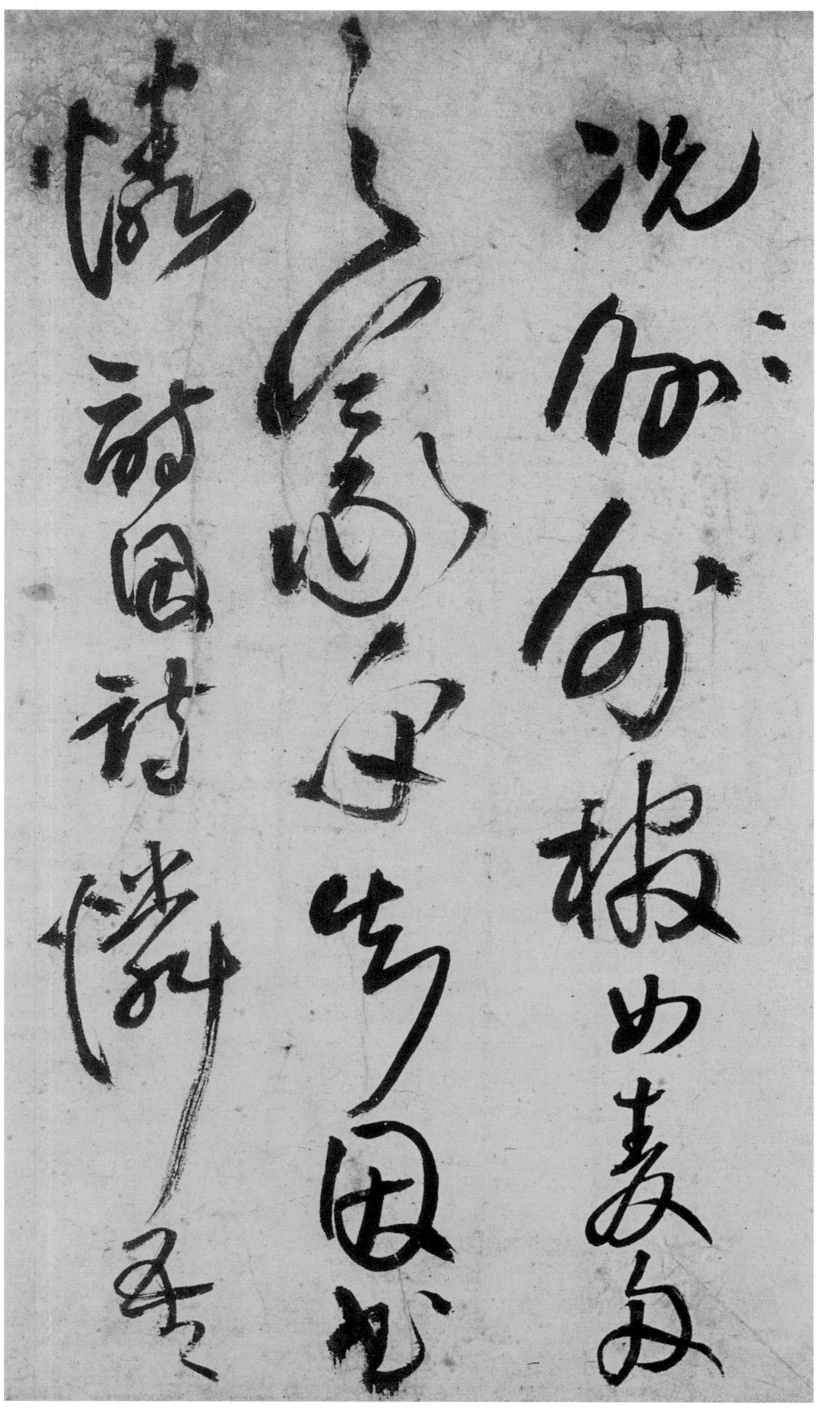

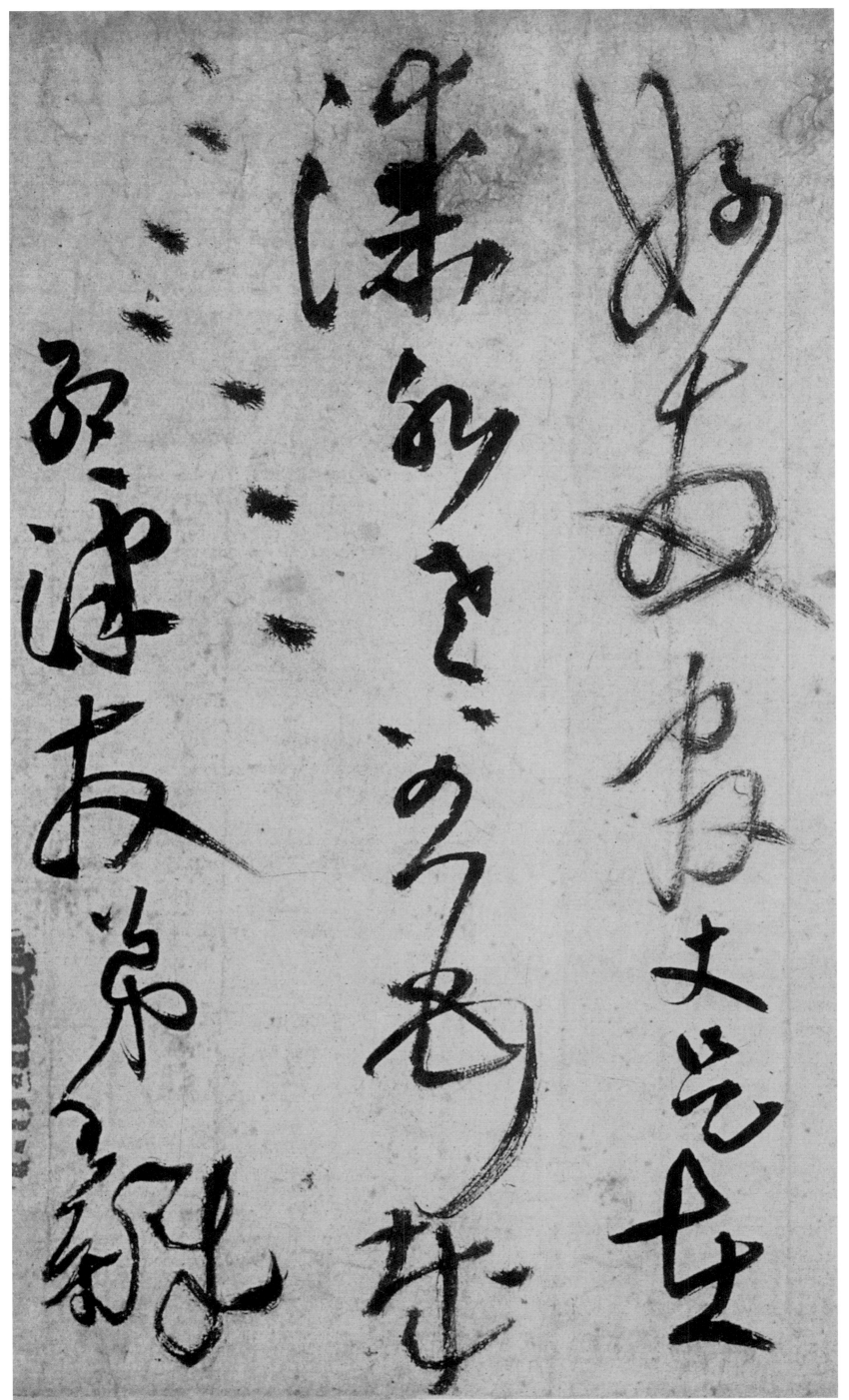

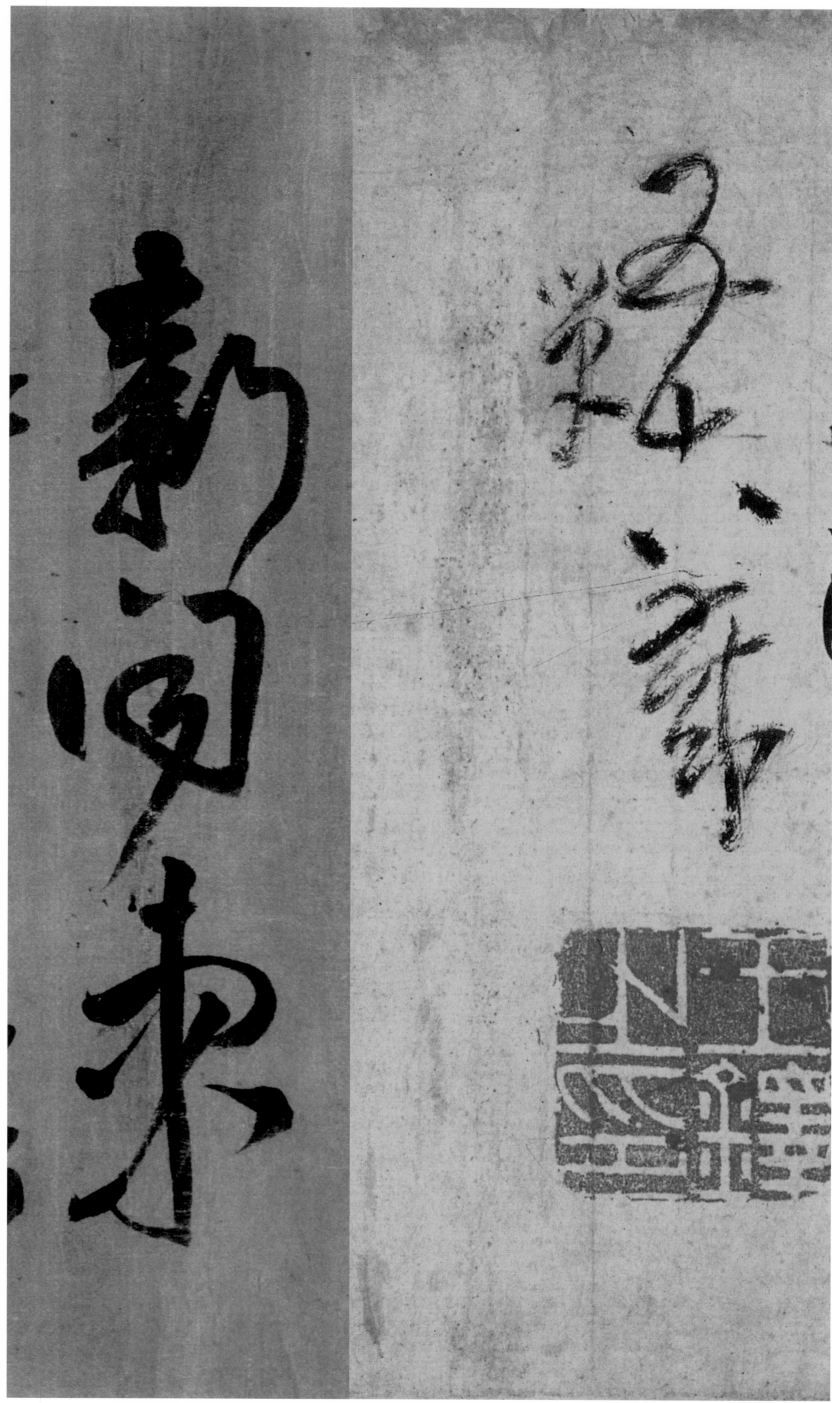

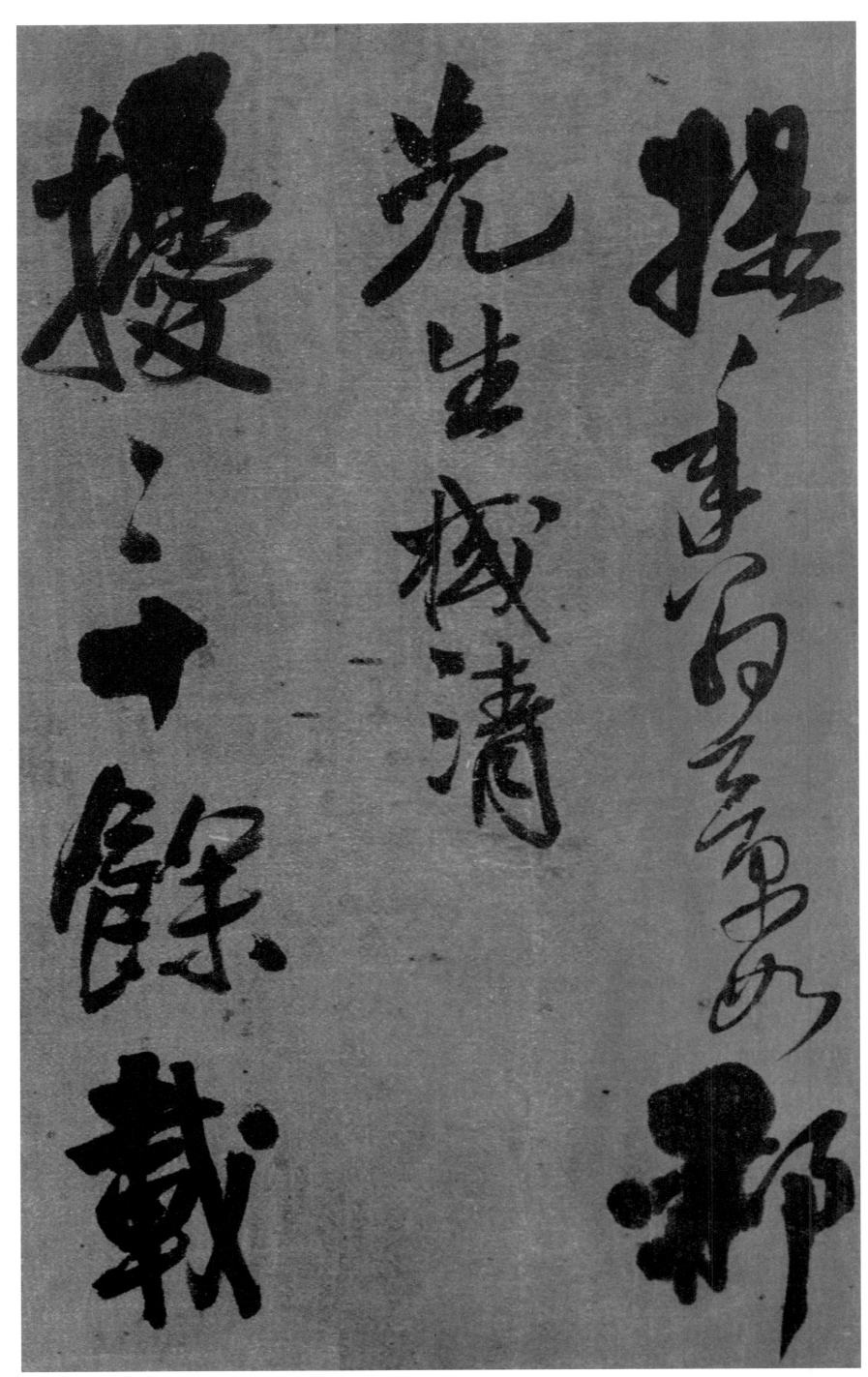

提年翁景如郝先生槭清。扰扰十余载，

撼事臂郡先生槭清懮之十餘載

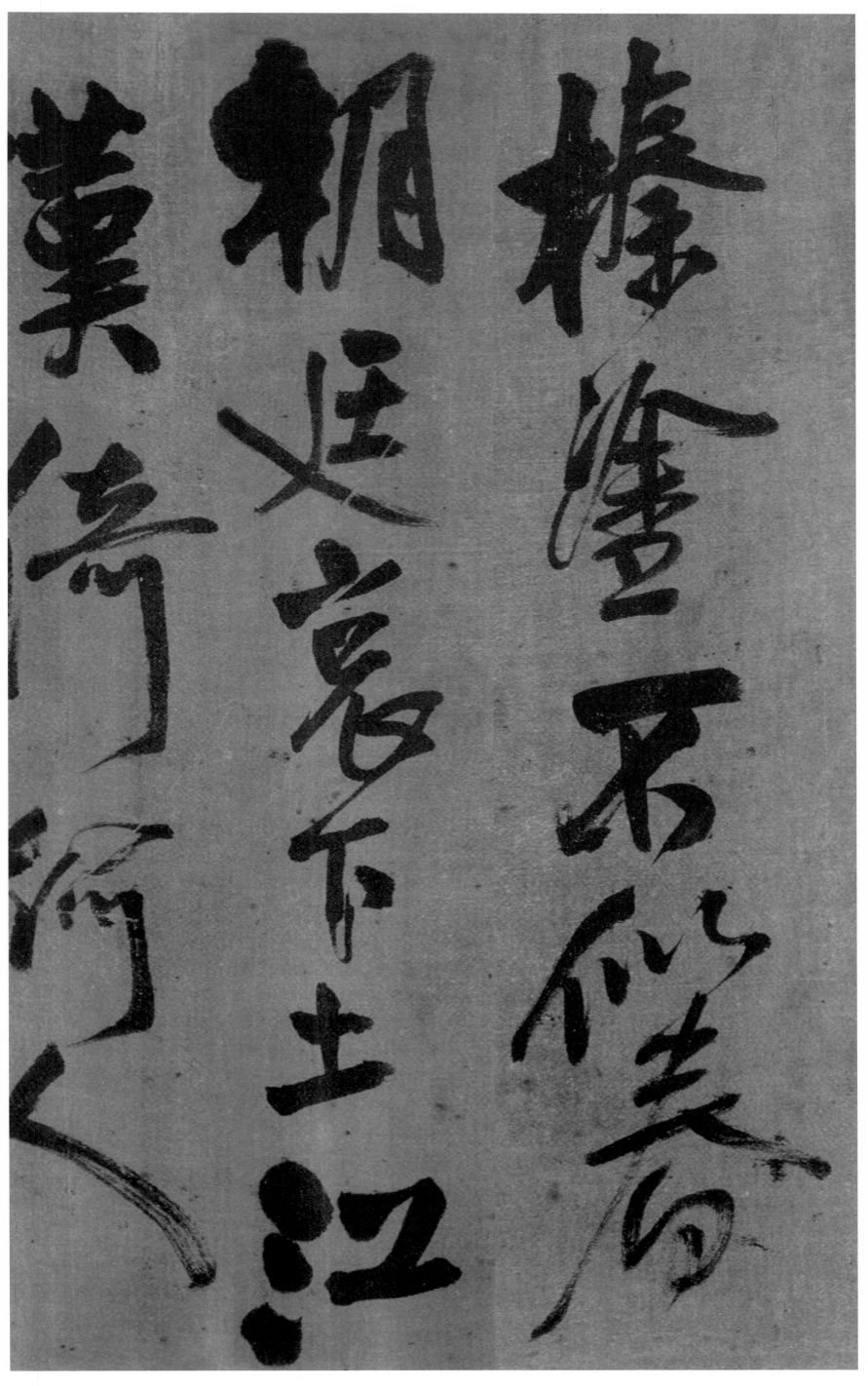

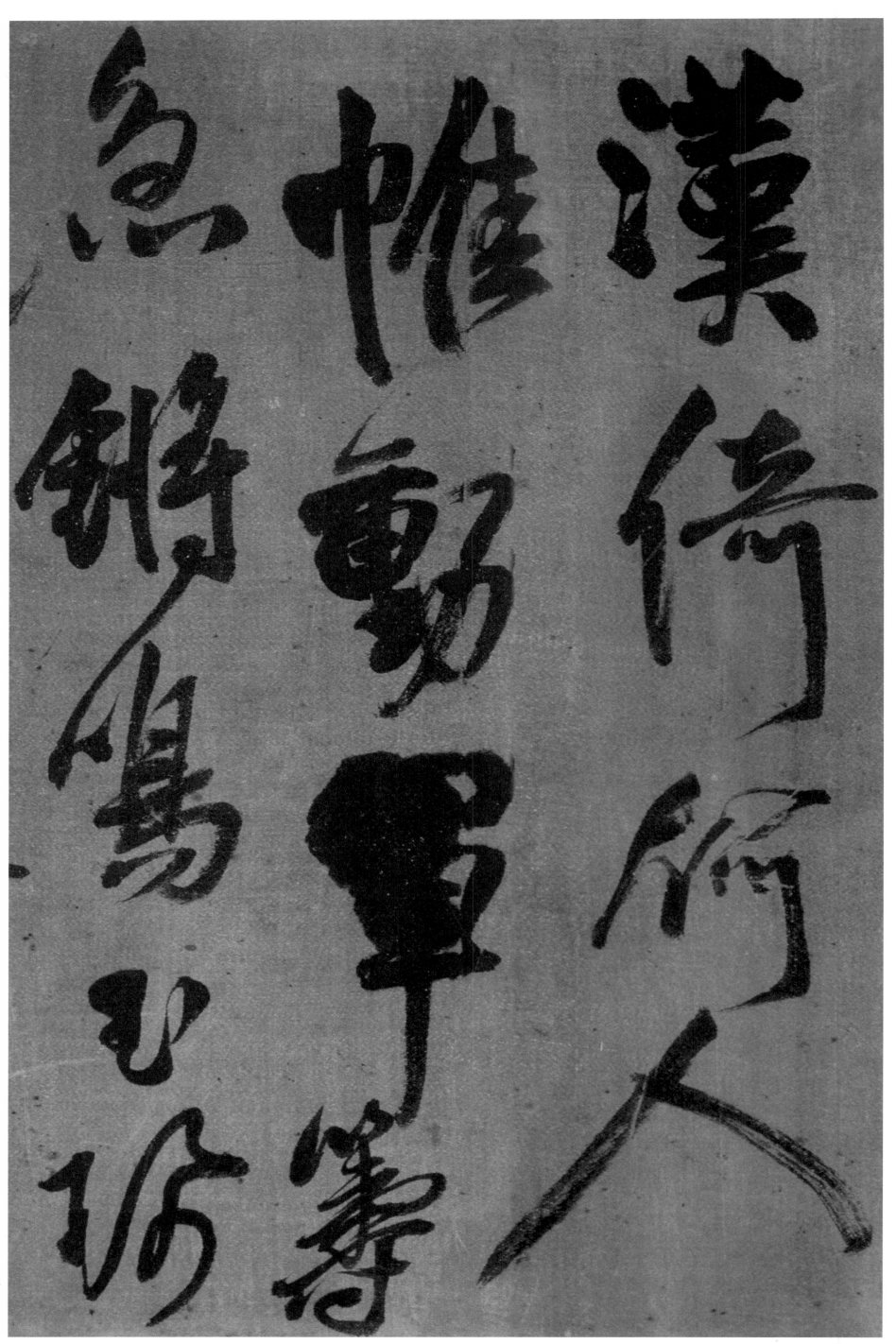

汉倚何人。帷动军筹急，锵鸣玉珮

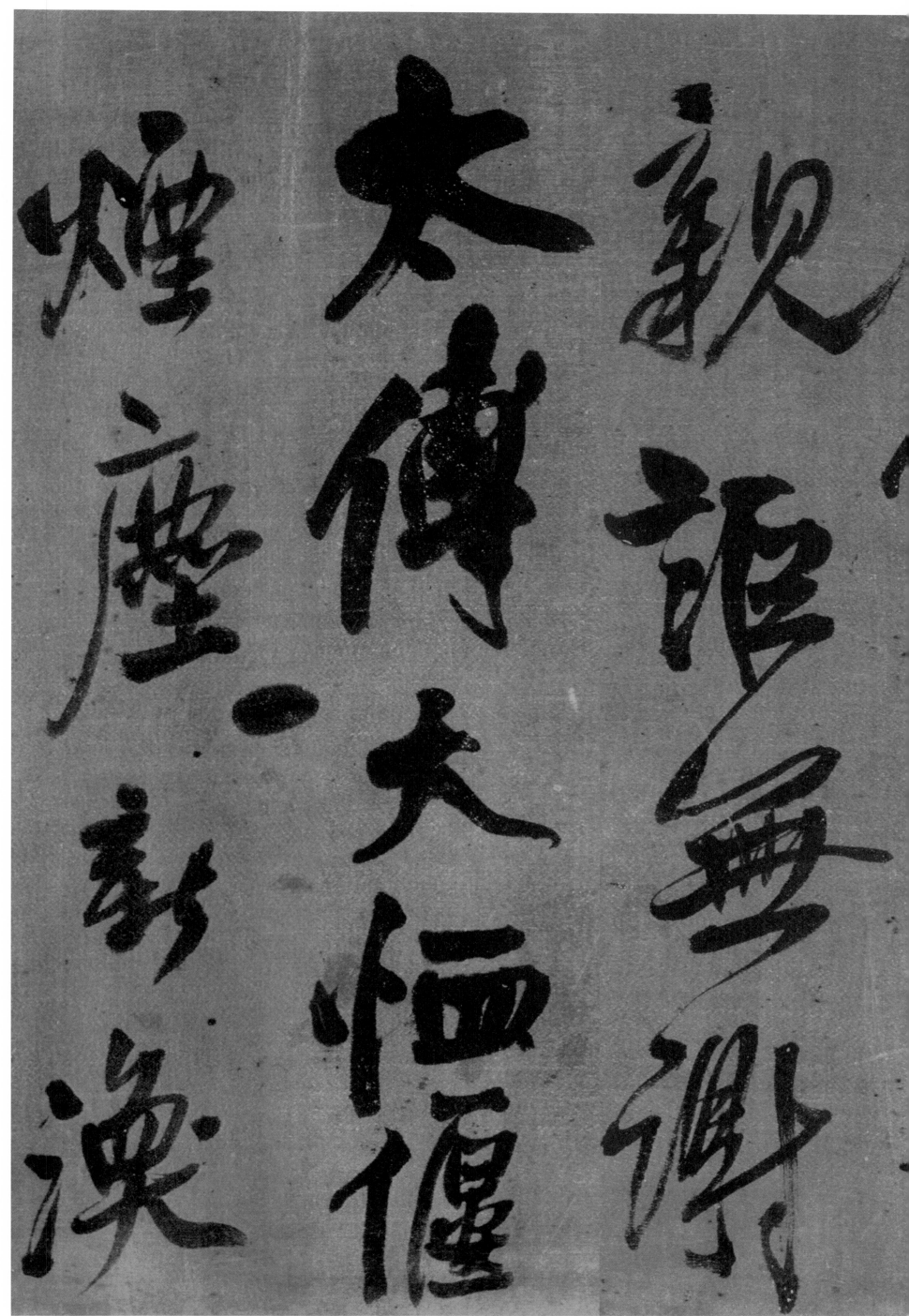

亲。讵无谢太傅，大恤俊烟尘。（一）新涣

57

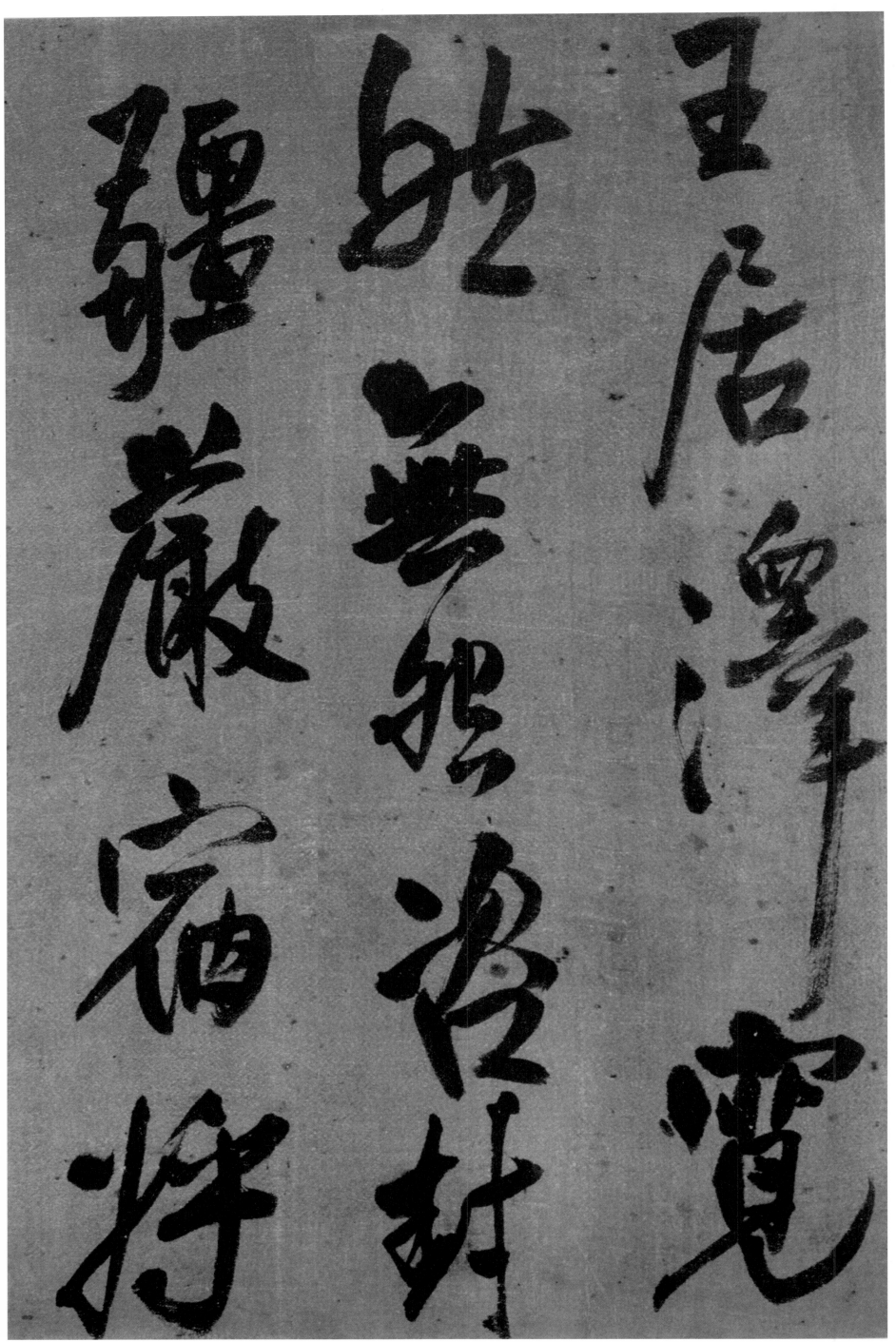

王居澤，軍就無怨咨濟封疆嚴宿將

王居澤，宽然无怨咨。封疆严宿将，

恸哭罢滇池。大糖资禾茂，小球

恸哭罢滇
池大糖资
禾茂小珠





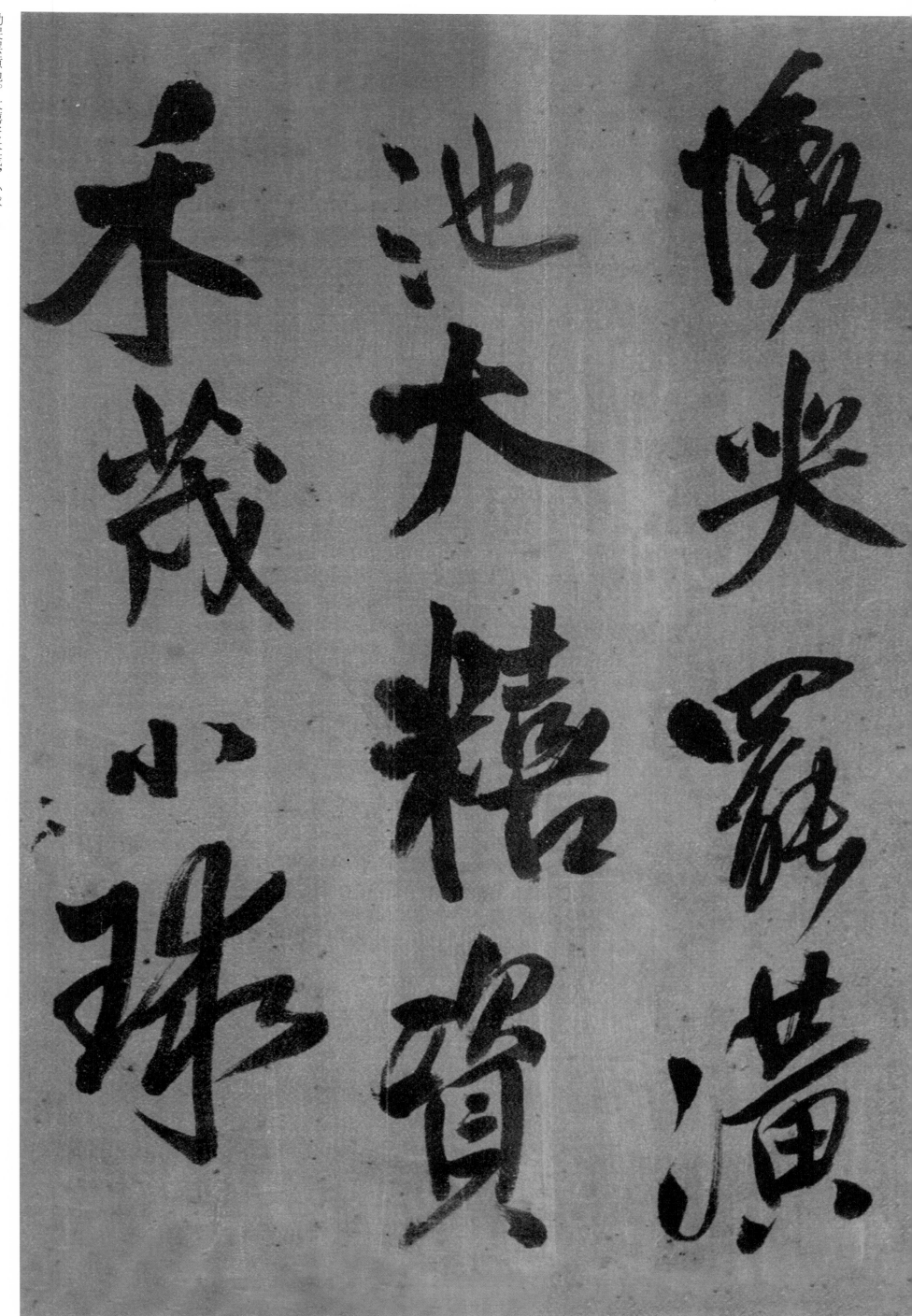

恸哭罢滇池。大糖资禾茂，小球

59

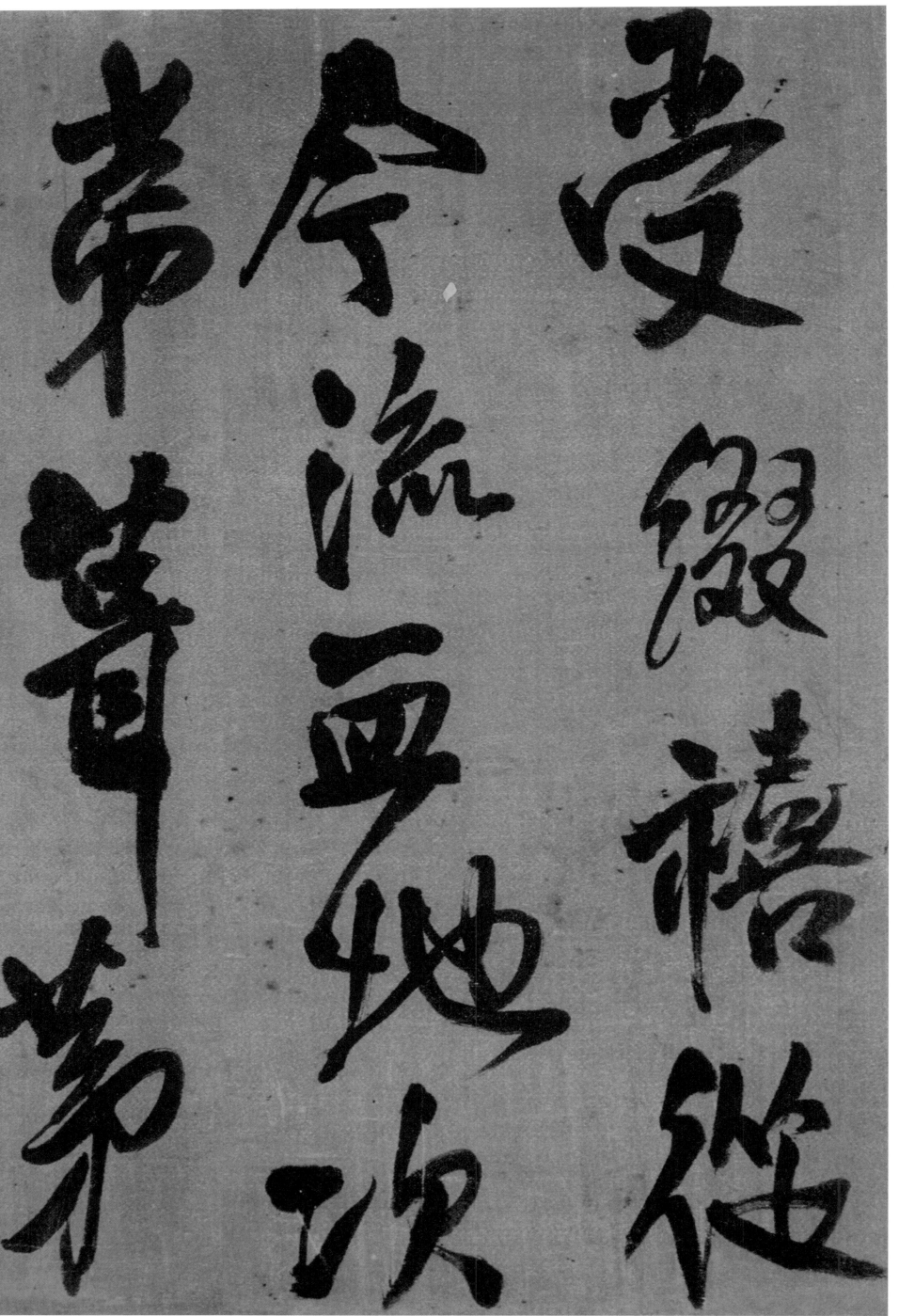

受缀禧。从今流血地，次第葺茅

60

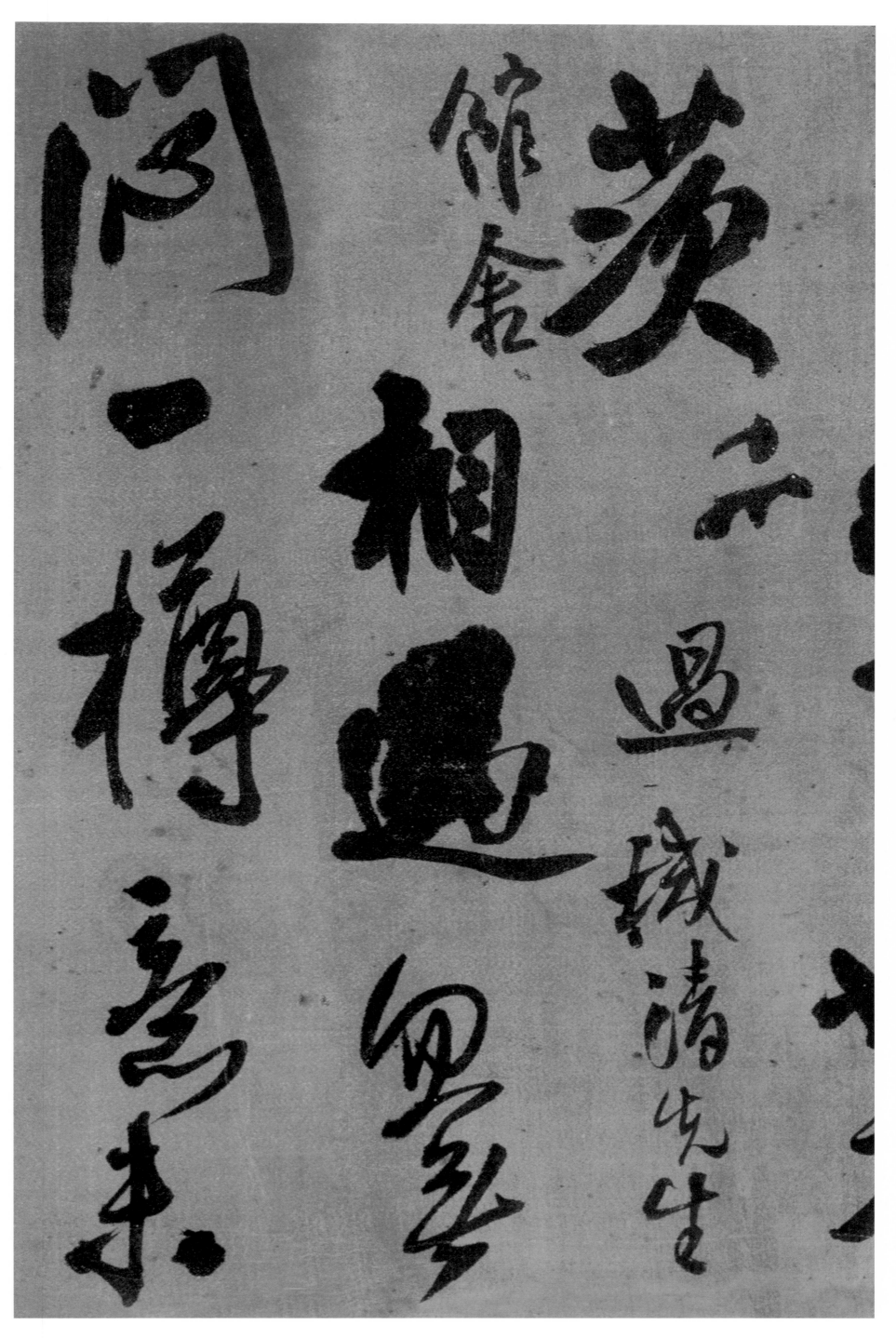

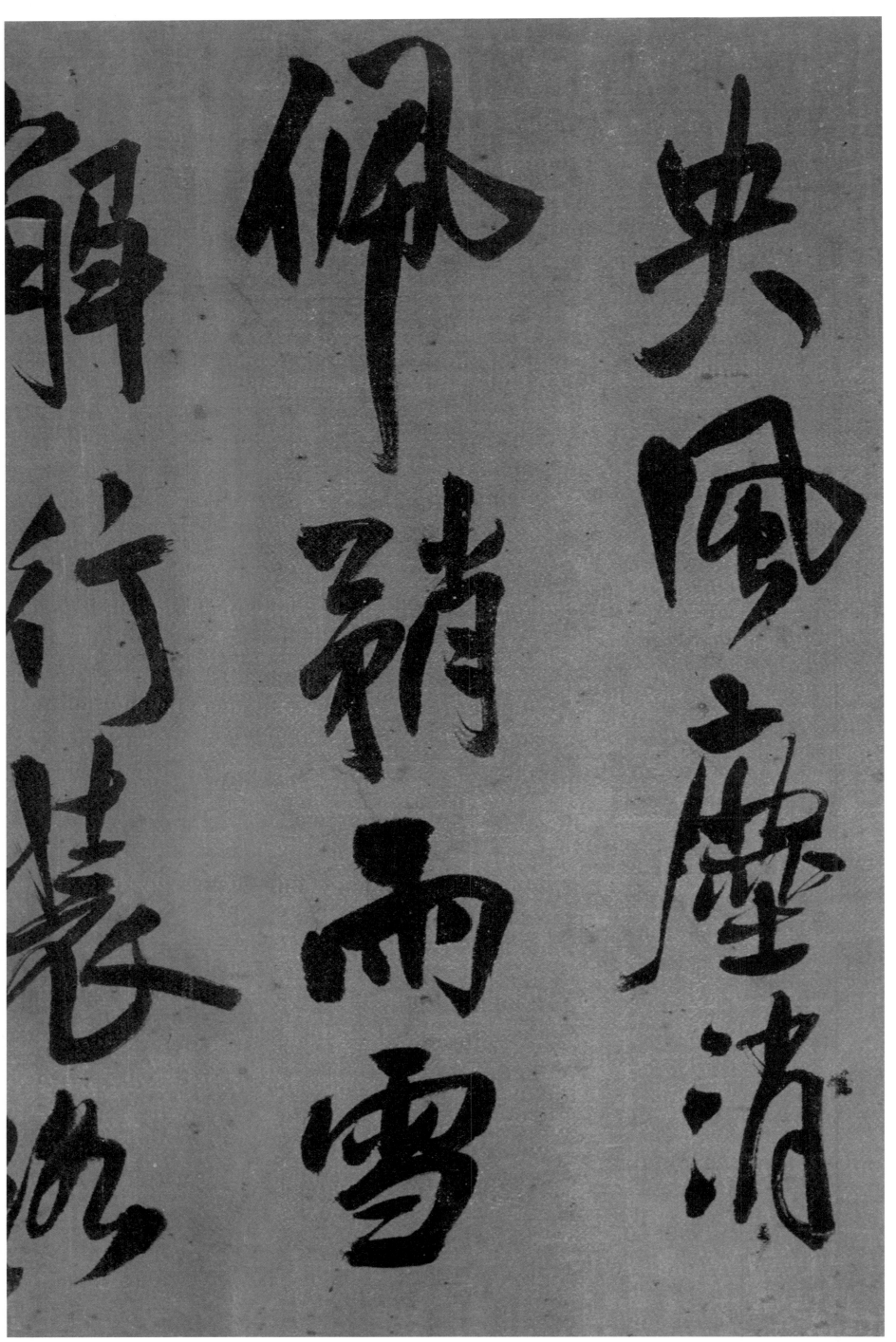

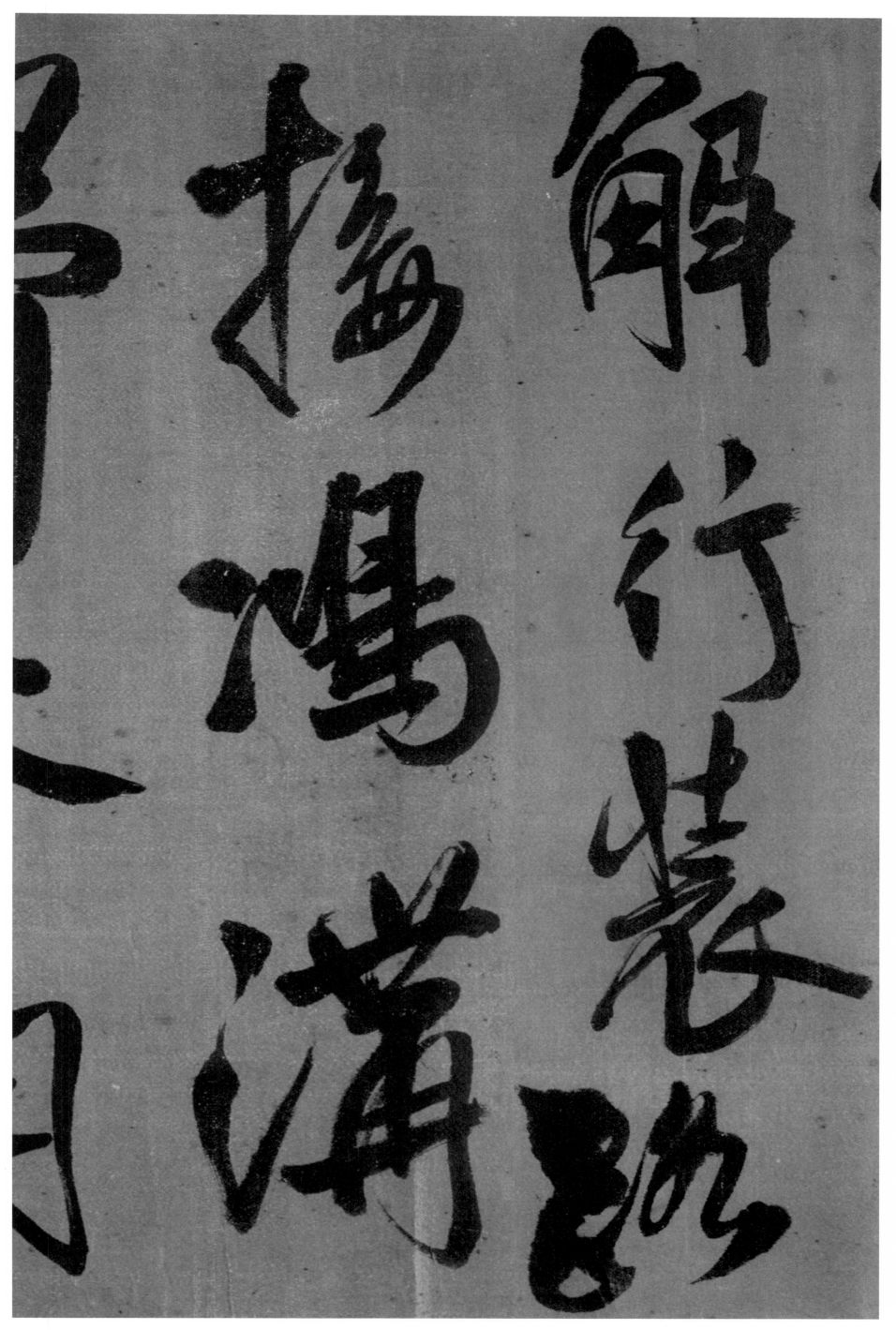

解行装。路接鸿沟

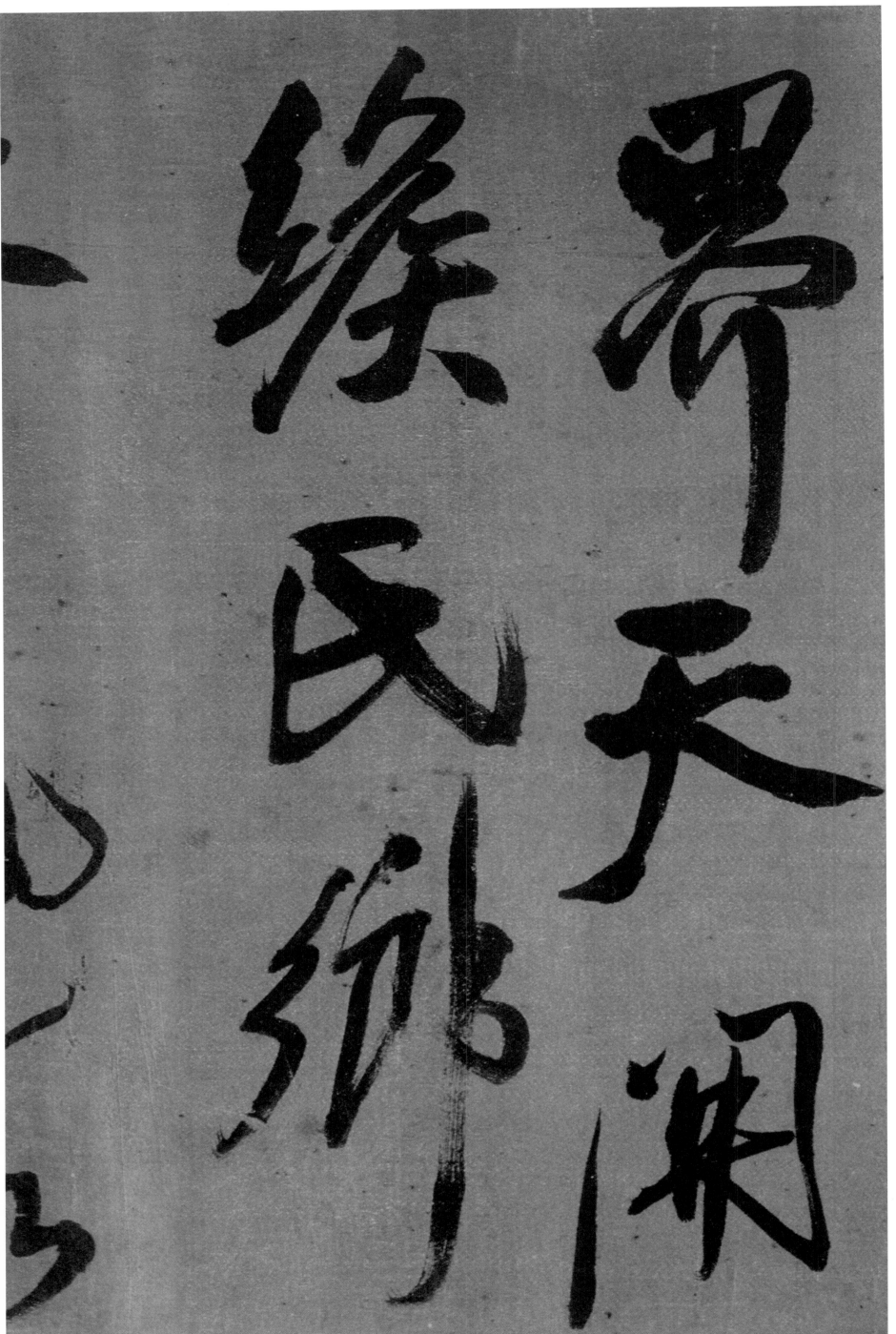

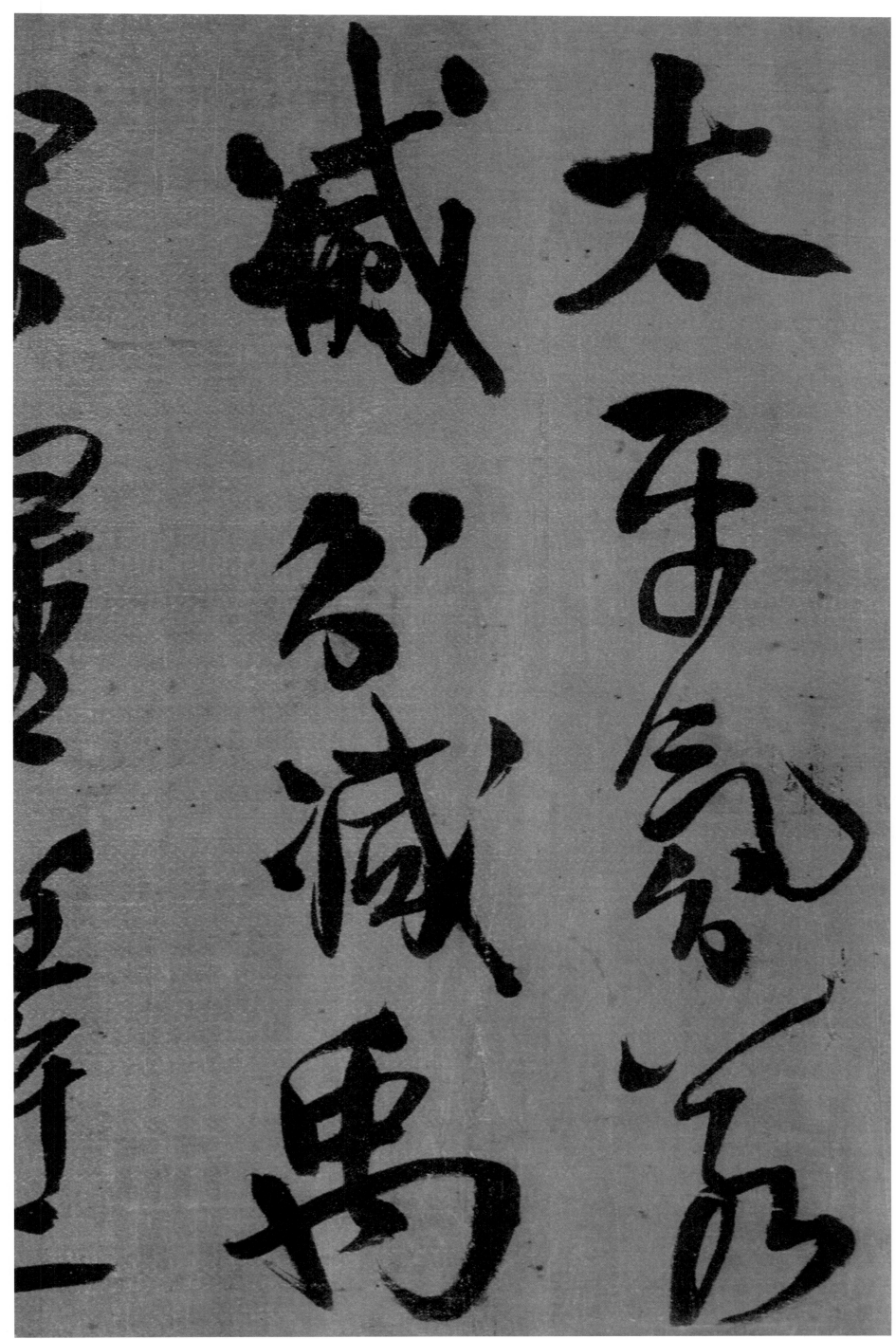

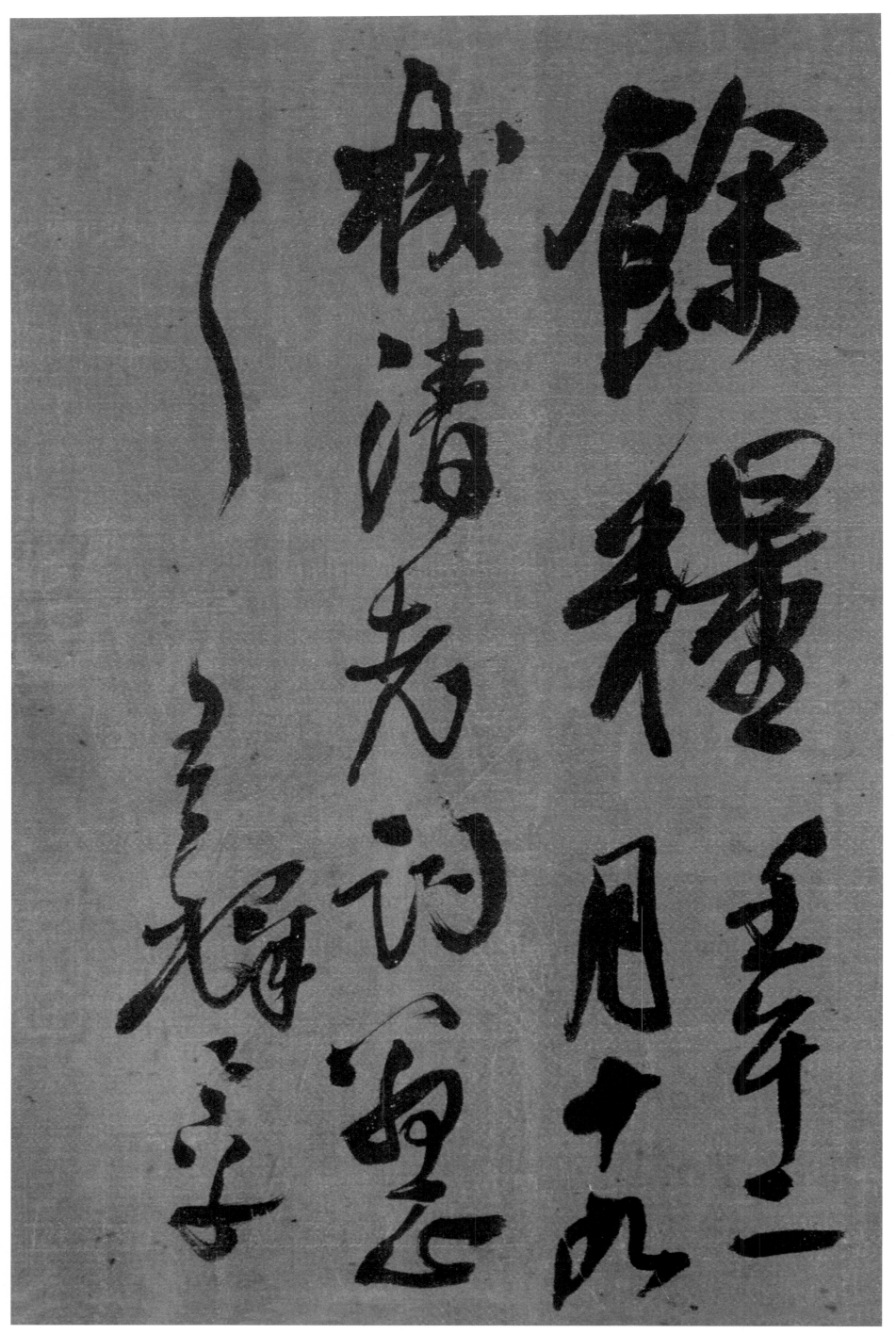

余粮。壬午二月十九。械清老词翁正之。王铎具草。